繪畫大師
Q&A

DAVID NORMAN　　　　著

顧何忠　　　校審

羅若蘋　　　譯

視傳文化事業有限公司

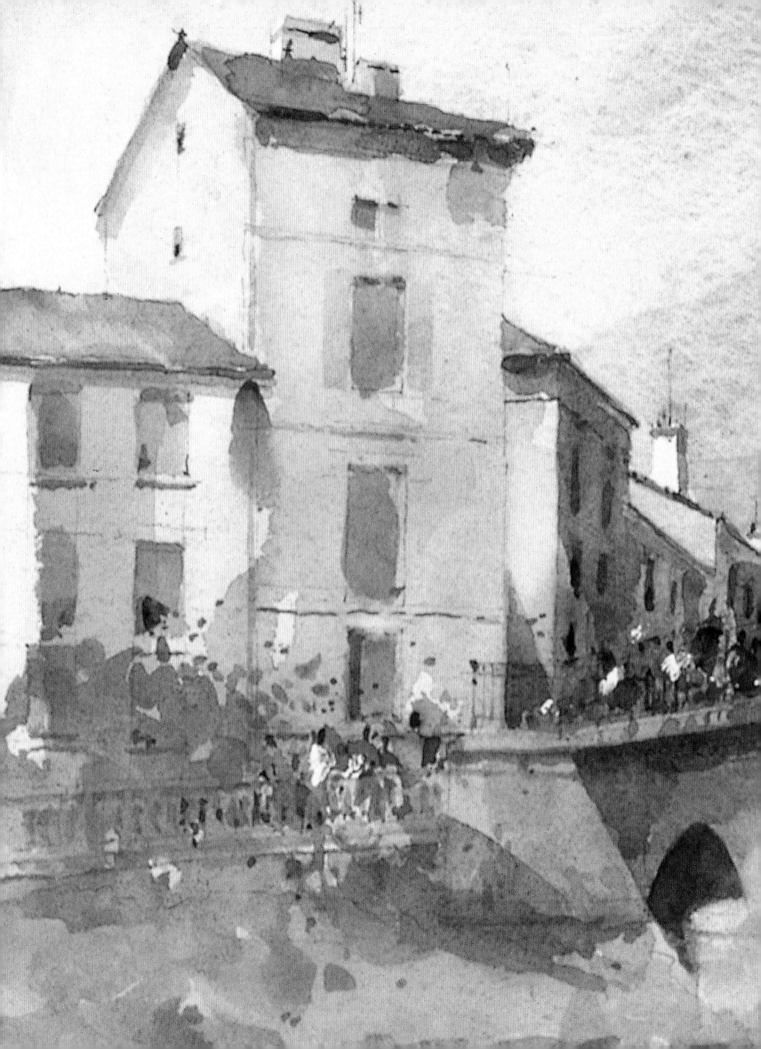

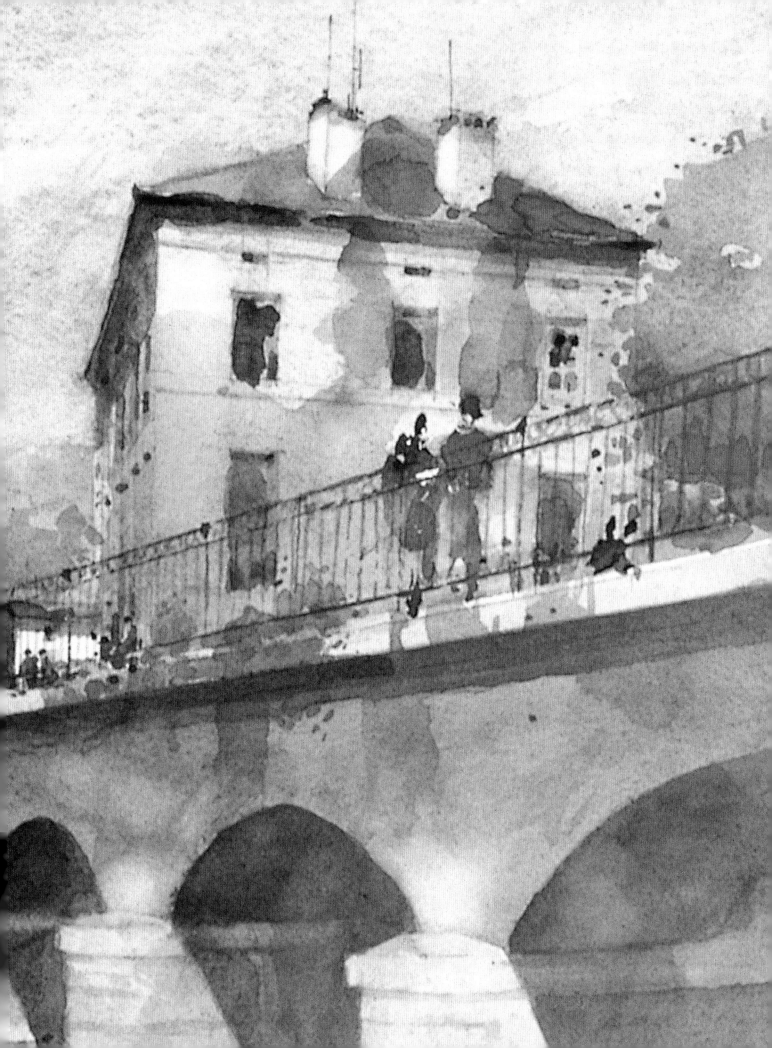

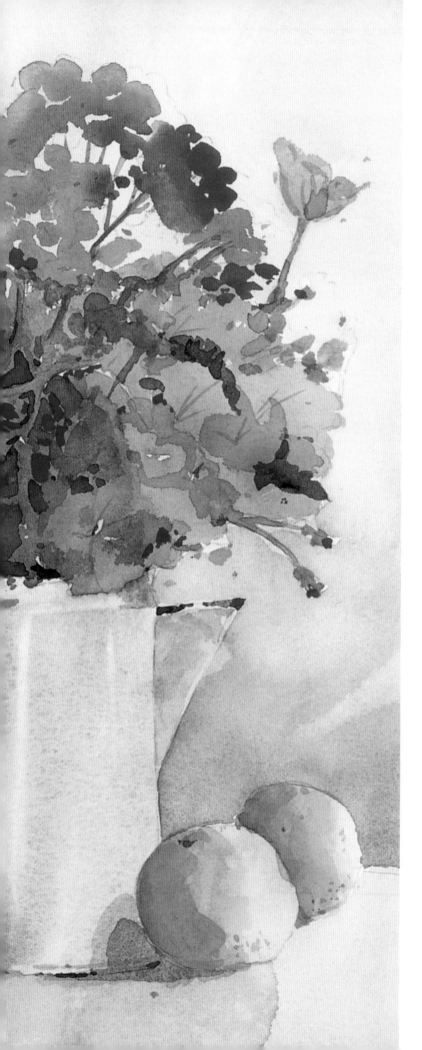

出版序

有人曾說：「我們在工作時間所做的事，決定我們的財富；我們在閒暇時所做的事，決定我們的為人」。

這也難怪，若一個人的一天分成三等份，工作、睡眠各佔三分之一，剩下的就屬於休閒了，這段非常重要的三分之一卻常常被忽略。隨著社會形態逐漸改變，個人的工作時數縮短，雖然休閒時間增多了，但是卻困擾許多不知道如何安排閒暇活動的人：日夜顛倒上網咖或蒙頭大睡，都不是健康之道。

在與歐美國家之出版業合作的過程中，我們驚訝於他們對有關如何充實個人休閒生活，提供了相當豐富的出版資訊，舉凡繪畫、攝影、烹飪、手工藝等應有盡有，圖文內容多彩多姿令人嘆為觀止！這些見聞興起了見賢思齊的想法。

這套「繪畫大師Q&A系列」就是在這種意念下所產生的作品之一。我們認為「繪畫」是最親切、最便於接觸的藝術形式，所以特精選這套繪畫技法叢書，並將之翻譯成中文，期望大家關掉電腦、遠離電視，讓這些大師們幫助大家重拾塵封已久的畫筆，再現遺忘多時的歡樂，毫無畏懼地放膽塗鴉，讓每一個週休二日都是期待的快樂畫畫天！

也許我們無法成為一位藝術家，但是我們確信有能力營造一個自得其樂的小天地，並從其中得到無限的安慰與祥和。

這是視傳文化事業公司最重要的出版理念之一。

視傳文化總編輯

陳寬祐

目錄

前言

畫水彩可以放鬆自己，而且也是令人十分享受的一項活動，只要稍加練習和堅持，就能夠畫出美妙和引人共鳴的畫。

別被任何挫折耽誤了你的行動。水彩畫並不像許多人想像的那麼簡單，它有許多陷阱和障礙等待去克服。重要的是享受學習的過程，進而就能改進繪畫的技巧。

和任何學習活動一樣，畫水彩自有其規矩。雖然不一定要嚴守它們，但是學會基本技巧後，就能夠揮灑自如。

瞭解不同類型的畫紙、伸展紙的方法、顏料的種類、畫筆的使用方法和種類、如何調色，以及在室內或室外畫畫的方法，這些知識會幫助你建立繪畫的技巧。

本書預設你已對素描、畫筆和其他水彩用具和材料有所認識。因此本書的主要目的在於：討論畫水彩可能遇到的問題。

每章主要在討論多數水彩畫家感興趣的內容和時常犯的錯誤。由於各個問題需要比較詳細的解釋，因此有範例做逐步的說明，讓讀者明白這些解決方法。

關於畫水彩的問題，並沒有絕對完全、固定的解答，然而你會發現本書挑選了許多不同水彩畫家、不同風格的作品，以做為佐證。

沒有人會相信：不練習和不做某種程度的試驗就能畫畫。本書會幫你解決一般性的問題，也許會啓發你從不同的角度去看自己的水彩作品。好好享受它吧！以水彩作畫是非常有意義的活動，值得盡一切的努力去發揮。

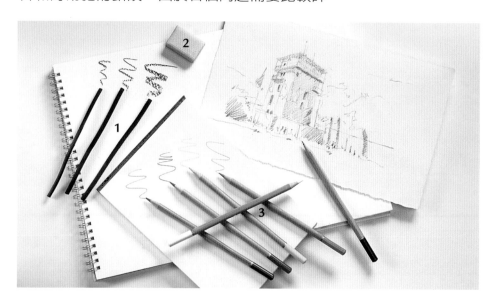

◀ 繪畫工具
1 炭筆
2 軟橡皮擦
3 彩色鉛筆

▶ 遮蓋液
1 帶嘴遮蓋液
2 永久遮蓋液
3 遮蓋液
4.翩筆（鋼筆嘴）

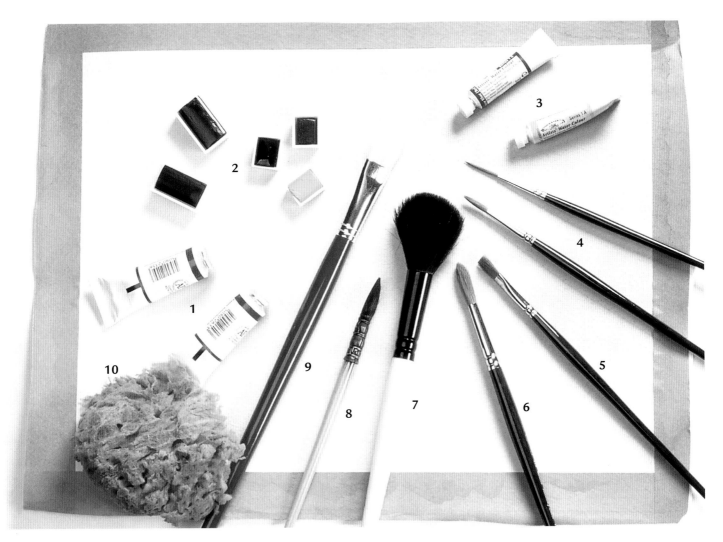

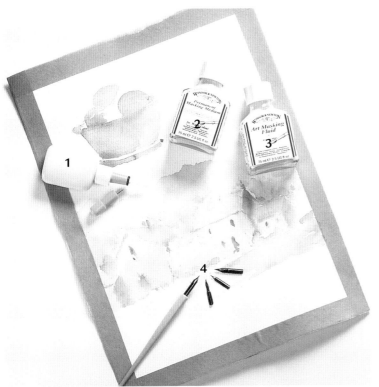

▲繪畫工具

1 水彩顏料（大）	6 小松毛圓筆
2 整塊和半塊水彩片（粉餅狀）	7 拖把筆或彩粧筆
	8 圓松毛筆
3 水彩顏料（小）	9 鬃毛筆
4 尖頭貂毛筆和小圓筆	10 海綿
5 小平筆	

▼畫紙

水彩畫畫紙分成三類：粗紋紙，熱壓紙，冷壓紙。

關鍵詞彙

直接畫法（Alla prima）
義大利語，意指「第一次」：指上一次色就完成的繪畫。

類似或相近的顏色（Analogous or adjacent colors）
非常相近的顏色。比如：藍色、藍綠色、綠色，這些顏色中都有藍色。相近的顏色包括暖色系（紅色、橙色和黃色）和冷色系（綠色、藍色和紫色）。

水性（Aqueous）
形容一種含水成分的媒材，就像不透明水彩畫，蛋彩和水彩。

二次色（Binary or secondary colors）
混合二種顏色，比如說，橙色（紅色和黃色的混合），綠色（藍色和黃色的混合），和紫色（紅色和藍色的混合）。

色塊（Cakes）
乾的水彩顏料。

冷壓（Cold pressed）
製紙的程序，紙面有特殊的質地。「冷壓」（CP）又稱做「非熱壓」，紙面的質地粗糙。

互補色（Complementary colors）
在色輪上位置相對的顏色，可以提高彼此的效果。紅色是綠色的互補色，橙色是藍色的互補色。

構圖（Composition）
安排物體在畫面的位置，達到賞心悅目的效果。

輪廓（Contour）
把模型／物體的外型畫下來。

對比（Contrast）
光和暗之間明暗的差異。

冷色系（Cool colors）
包含藍及綠的顏色，會讓人有寒冷的感覺，而且與水、天空和植物有關。

剪裁（Crop）
切割圖片的邊緣。

乾畫（擦）法（Dry brush）
在表面用較乾的顏料輕輕地畫，做出顏色斷續出現的痕跡。

榛樹畫筆（橢圓筆刷）（Filbert）
圓頭的扁畫筆。

前景（Foreground）
通常在圖畫最底端的區域，最靠近觀賞者。

前縮法（Foreshortening）
透視法術語，按透視原理縮短線條。

形狀（Form）
物體的外表—包括線條、輪廓和長寬高（三度空間）。

漸層畫法（Gradated wash）
先輕輕地畫，然後再逐漸增濃。

漸層（Gradation）
由濃到淡，或由某一顏色至另一顏色逐漸變化的畫法。

高光（Highlight）
任何物體表面上最亮的部份。

水平線（Horizon line）
與視線齊高的線，海水或土地與天空相接的地方。消失點通常位於這條線上。

色相（Hue）
任何顏色在光譜上純粹的色調。

三次色（Intermediate or tertiary colors）
混合二種不同比例的原色。如藍多於綠（藍和黃的混合）會調出藍綠的中間色。

線性透視法（Linear perspective）
一種繪畫的技巧，為的是創造一種深度和三D的效果。最簡單的是，圖片中建築物的平行線，和其他的物體線條向後集中於一點，看上去向後面的空間延伸。

固有色（Local color）
物體的真實色彩，不受光影影響的色彩。

遮蓋液（Masking fluid）
可抹除的乳膠，用來保護特定區塊，濕水彩畫無法上色。

繪畫媒材或技法（Medium）
畫家用來繪畫的材料或技巧。

負空間（Negative space）
物體周圍的空間，也是構圖的一部分。

一點透視法（One point perspective）
直線透視法中所有的直線都集中在水平線上的一個點。

不透明（Opaque）
不能看穿；透明的相反詞。

調色盤（Palette）
混合顏色的板子。

透視（Perspective）
表示距離或立體的圖解。

畫面（Picture plane）
圖畫的表面。圖畫若是有深度的假相，畫面就像是透過一片玻璃去看物體的安排。

原色（Primary colors）
黃色，紅色（紫紅色），和藍色（藍綠色），由這些顏色可調出光譜上所有的顏色。

比例（Proportion）
一項設計的原則，物體對全體和彼此之間的大小關係。

遮蓋材料（Resists）
為了要讓原畫紙保留部分無顏色的區塊所用的材料。紙、膠帶和遮蓋液皆屬之。

貂毛（Sable）
緊實而且有彈性的毛，可以含住多量的水及顏料，用來做畫筆。

次色（Secondary colors）
參考Binary colors。

陰影（Shading）
在二度空間的圖面中，以明暗的變化表現三度空間的方法。

速寫（Sketch）
一種快速徒手畫的圖畫。

噴灑法（Splattering）
用舊牙刷和平筆在畫上噴灑出點點小水滴或顏料的方法。

海棉擦拭法（Sponging）
用海綿擦拭，製造出質地粗糙的畫面。

質地（Texture）
一種藝術的元素，表示物體表面的感覺是光滑、粗糙或是柔和。

色調（Tint）
一種加入白色或水以沖淡色調的顏色。比如說，白色加到藍色變成淡藍色。

調子（Tone）
一種顏色的品質，可以因加入白色或黑色而變化。

消失點（Vanishing point）
消失點位在與視線同高的水平線上，所有的透視線都集中在此點。

翹曲（Warping）
較薄的畫紙變濕之後發生起皺的現象。越厚的畫紙，越不容易起皺。

薄塗（Wash）
先在畫紙上薄薄塗上一層色彩，讓其他物體以其為背景。

水彩（Watercolor）
任何使用水做為媒介的圖畫。

濕中濕（Wet—into—wet）
水彩畫的技巧，在上色之前先塗濕畫紙，再塗顏料。

濕中乾（Wet—on—dry）
水彩畫的技巧，在上色之前先塗濕畫紙，待乾燥後再塗上顏料。

1
基本概念

本書不在於探討畫筆有幾種、該用什麼樣的畫架，或者買哪一種顏料等問題。我們假定你手邊已經有這些資料，或是已有自己的使用方法。

所有畫家都有自己喜愛的材料，適合某一位畫家的，不見得適合另外一位。重要的是要不斷地在畫紙上實驗。本章要討論的是透視、平衡和協調的運用，以及如何安排畫面。

為了要在水彩繪畫技巧上有所進步，很重要的一點是，面對任何問題都要帶著批判的態度，就像學習成為園藝家一樣。有些步驟是屬於直覺的，但是有些特定的規則和方法，卻能幫助你得到更好的效果。

水彩是一種用途廣泛的顏料，天底下沒有任何人會畫得一樣，也沒有任何人會對一件事有相同的看法與表現。好好想想，你要如何成為一個畫家，要運用以及培養天生的能力，並在繪畫風格上注入新意。要從觀賞其他畫家的作品中得到啟發，是相當容易的，但是千萬不要模仿他們的風格。觀察你喜歡這幅畫中的哪些部分，然後分析為什麼它會對你產生吸引力，但是千萬不要一昧地模仿。

不要害怕去畫特別的題材、特別的景象或室內景緻，用同樣的方法去處理它們。試試看用鉛筆和薄塗，然後用鋼筆加顏料；再試著增加其他的媒材，例如拼貼、添加劑、阿拉伯樹膠或沈澱輔助劑。重要的是：務必要持續實驗，努力不懈。

開始繪畫時，需要準備什麼？該如何安排畫中的景物？

不同的畫家用不同的方式畫。畫水彩的挑戰在於它不易控制的本質，最好在開始之前先想好要畫的景物，即使之後它們被忽略了也沒有關係。水彩畫多半要從明到暗，所以需要一些安排，例如，想留白的區域可以使用遮蓋液等技巧。務必要給自己時間，仔細構想作品完成之後的面貌。一旦選定主題、構圖，作畫最初的步驟就已經完成了，接下來可用軟橡皮擦拭去畫紙上較粗的草稿線條。

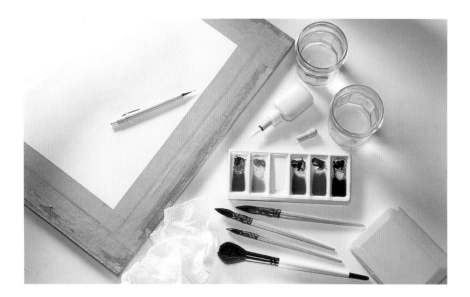

左圖：確定開始之前，已準備好所有需要的材料。包括繃好的畫紙、一系列圓頭的畫筆、彩粧筆、一支鉛筆、遮蓋液、二壺乾淨的水、紙巾、一個調色盤及繪畫用的顏料。

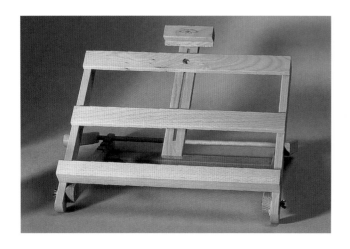

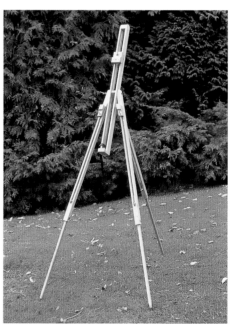

上圖與右圖：可放畫板的畫架有很多種，選擇一種最適合你的。這裏有桌上型（上圖）和標準型（右圖）可以在戶外和站立時使用。當然，也可以放在膝蓋上，或是用書撐起。

右圖：選擇一個適當的區塊開始畫。需要有良好的光線，光從圖畫和手臂相反的方向而來。準備好一幅素描（如果需要的話），舒服地坐著。先輕輕薄塗一層顏料，開始畫畫。確定調色盤上有基本的顏色，同時也有足夠的量。

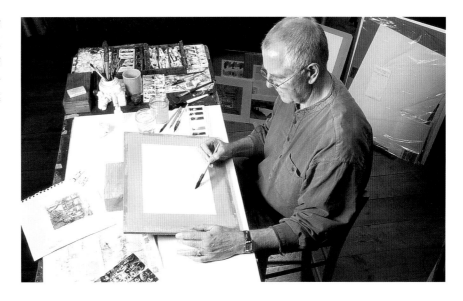

左圖：輕輕塗上顏料後，再使用較濃暗的顏料，形成畫面的基調。在此階段先忽略細節的描繪。

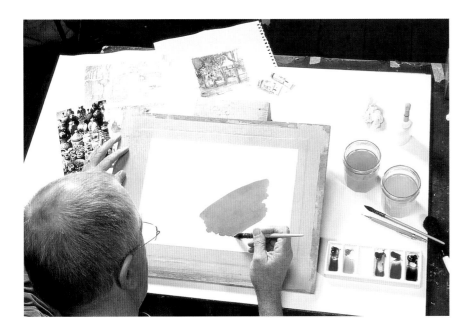

大師的叮嚀

保留幾個用過但沒有清洗的調色盤，倒是一個好主意。你會很驚訝的發現，許多需要用到的顏色，上面已經有了。

右圖：這些調色盤上有未使用過或混合過的顏色。你會發現，完成一幅繪畫會需要一個以上的調色盤。

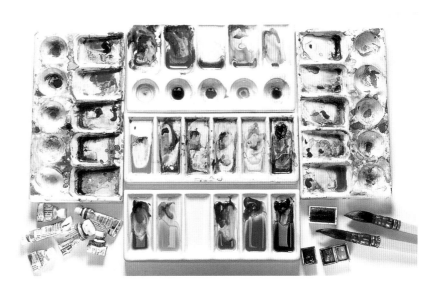

Q & A

水彩筆種類繁多，我應該選用那一枝？應該如何運用？

我們很容易被畫筆種類的複雜嚇住，此外不但有水彩顏料，還有其他的輔助器材……，試著不要被這些用具牽絆。選用普通的水彩畫紙，一枝筆和幾種顏色，也能畫出一幅好畫，這裏有三種常用的畫筆，會連同所能畫出的筆觸一起解說。

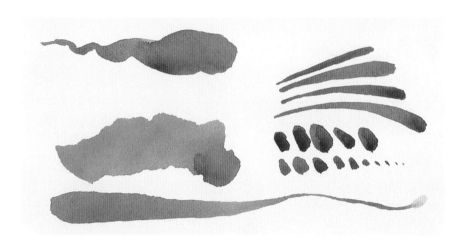

圓頭筆（4號）

畫大部份的圖形和薄塗顏料時，必須使用圓頭筆。這是一種非常實用而用途廣泛的畫筆，可產生各種不同的效果，從又寬又圓的筆觸，到比較細又精緻的筆觸，都沒有問題。

平頭畫筆（4號）

平頭畫筆是用來畫乾筆法的剛硬線條，可以形成重複排列、長度相同的線條，在畫遙遠的樹幹和竹籬笆時，可以產生平均而一致的效果。

尖頭貂毛筆

要畫細線時會用到這種筆，尤其畫繩子和船上的索具以及水面的倒影。將筆在畫紙上稍微滾捲，會產生逐漸變尖的細線和有趣的形狀。只要稍做練習，很快就能學會如何用尖頭貂毛筆。

如何運用畫筆改變顏色和色調的強弱？

顏色和色調是很重要的，必須小心謹慎地仔細考量。在白色或有色紙上塗抹所帶來的視覺滿足是繪畫賦予人的快樂之一。運用不同顏色的強弱（明暗）可做成各種不同的效果，這些色彩變化可以提昇作品本身的情境；冷色系的變化能帶來平靜的效果，而暖色系則能挑起充滿能量和活力的感受。

在畫紙上揮灑一道飽含顏料的筆觸，在等乾的過程中，注意線條邊上的顏色較深，因為顏色較集中於此。我們可能不太需要較暗的邊，但是卻可藉此特意安排一些畫面。顏色明暗的變化正是趣味所在，因繪畫可帶來衝擊或心情的改變。

大師的叮嚀

試試用不同強弱的顏色和色彩組合，做些簡單的描繪，然後將畫面分成三等分（參考21頁）。這些實驗應該是繪畫中很讓人享受的一個步驟，而不是要耐著性子去完成的瑣事。有一些最震撼人心的水彩畫在不到3分鐘內就可完成，並且比花好幾個小時才完成的畫更清新動人。

試著用各種不同的小筆觸畫過畫紙，逐漸增強色調（更強烈的混色），也可以混合一些不同的顏色。現在把這種塗法與色調完全相同的筆畫相較，色彩的變化和混合會增加繪畫的樂趣。

正式描繪前的速寫需要畫得多詳細？

這是個屬於個人偏好和風格的問題。有些畫家先用鉛筆將筆稿畫得很繁複，然後再隨意上顏色，有些人正好相反。有一些完全不用鉛筆，直接上顏色。有許多畫家用軟鉛筆先素描，畫出淡淡的線，之後再用顏料覆蓋。用炭筆畫也是可以的。請參考如何安排畫面的基本繪圖知識。

1 先安排畫面會帶來繼續畫下去的信心，最起碼對整體架構會非常滿意。在戶外作畫時，如果計畫之後移至室內完成，應先用筆記簿素描，以標示色調、陰影和其他繪畫訊息。

2 這裏是一幅更詳盡的草圖，由寫生簿上轉換過來，預備開始上色。這幅圖捕捉了最重要的因素，而且形成一個可以上色，堅實又有效果的基礎。

3 不要忘記向後站、分析畫面。如果站在幾呎之外看，你會大吃一驚──坐著看與在畫廊的展示牆前站著看，兩者之間竟然有這麼大的差異。一開始就用素描能增強對成品的信心。在畫草圖期間，試著不用橡皮擦，因為這會影響畫紙的纖維，改變水流入表面的過程。

4 素描的線條有時會產生寫生的風格，這是非常吸引人的。素描功力對繪畫很有幫助，但是需要練習，而決定成功與否的因素，在於知道何時該停止。否則很容易就畫過頭，所以務必避開這種誘惑。

靜物畫的重要因素是什麼？

這是個塑造個人風格的大好機會，同時可以測試自己安排畫面和運用水彩技法的能力。決定性的因素就是——構圖。現在你有機會依照自己的喜好，將主題、光源、背景和顏色做最好的安排，因此要步步為營，最後完成的構圖將反映出最初的期望。

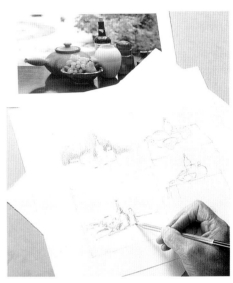

1 放置靜物時，花點時間決定水平線和焦點的位置。改變水平線時會發現非常戲劇性的改變。如圖所示，坐在鄰近的一張椅子上畫對面的靜物，是相當普遍的做法。雖然這是完全可以接受的狀況，試著把靜物放在地板上畫，或著把水平線調到與桌子一般高。

2 可以在現場畫，或用相片來紀錄現場。然後以明暗不同的背景做素描，看看不同角度在整體構圖上的效果如何，並保留這些素描作為參考。

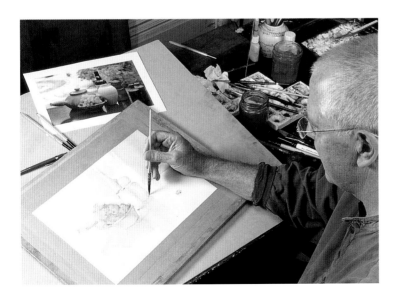

3 開始先塗淡色，佈置初步的畫面。畫靜物要能成功的另一個小秘訣是：用留白較多的畫面和淡色烘托主題。確定主角不要位居中央，因為物件的並排，彼此的空間會創造一些動力和緊張的關係。本例中，右邊已經留白，同時，為了平均壺把，特別放一些葡萄。要格外注意來自窗戶的光線所造成的陰影，以及物體對彼此造成的倒影。雖然原先是在溫室中畫這些靜物，可見到外面還有個花園，但是最後的作品中省略了此部份。為了改進整體畫作的印象，要能自由改變構圖。

除了傳統的題材，什麼才是繪畫的好主題？

一旦你熟悉並對各種水彩技巧具有信心之後，就要去尋找吸引你的題材和更特殊的主題。特殊的主題之所以常能創造出一種氛圍，純粹是因為具有出人意表的趣味。試著畫老舊建築或工作室的內景，例如這本寫生簿中畫了許多工業大樓，過分渲染的天空，幾乎像快燃燒起來似的，暗示著工業的生產過程和遠方城裏的燈光。

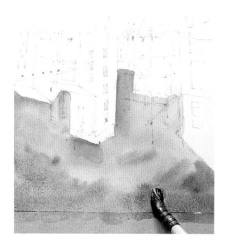

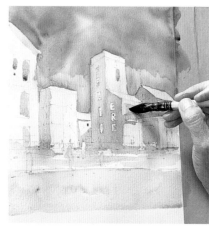

1 把畫板倒過來，趁濕用鎘紅和橙色畫天空，再用焦赭、佩恩灰或調色盤中任何有趣的暗色加深天空。確定建築物屋頂的線條和天空在屋頂的水平部分是最淡的顏色。

2 用灰褐色塗在窗戶上。前景的濕地以粉紅色顏料表示。

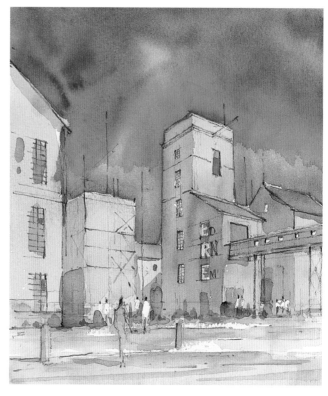

3 用鉛筆重畫一些部分（畢竟這是個供參考的素描與實驗的型態，未來可成為任何畫作的摘要記錄）。塔窗上加上黃光（金黃和生茶紅的混色），再用鉛筆畫出典型玻璃窗式的工業酒吧。

4 這個主題特殊的作品，表現在運用製圖術、建築物的繪畫技巧和強烈的色彩。這些例子僅供參考，你可以採用其他方法表現自我。

如何畫出一幅具故事性的畫面，並畫出各種人像，以呈現一個故事？

畫作中只要出現人物，立刻就使人聯想到一個故事。在風景畫中看到人物，他們在畫面中帶來的效果在單元6中會討論到（參考**105**頁），論及繪畫的故事性，人物應被視為畫作主題，而且應該帶動整體畫作的情緒。

1 畫面中出現一個人物，當然就表示其中有一個故事。試著畫出你的看法，仕不同的位置畫一群人或者單獨的一個人，注意故事的變化。

2 如果把人物與天氣相連，就更具有故事性。改變孤獨一人的服裝，故事也就改變了。讓水彩的特質提高故事性，當你畫畫的時候去構思，讓故事從指尖渲染到紙上。

大師的叮嚀

大家都看過一人孤獨地在海灘上散步或是走在鄉間小道的畫面。他們心中是憂愁的還是快樂的？為什麼有一群人在路尾聚集著，卻看不到其他人？為什麼畫中所有的人都離你遠遠的，卻有一個人正對著你走來？這些構圖的變化是永無止境的，要確定在畫之前先仔細思考，氣氛就會自然出現。故事性的畫面即使沒有人物，仍然意味深遠。想想畫中的故事，然後渲染一下故事情節，甚至預留一些伏筆。

如何安排畫面才能得到最好的效果？

水彩畫家比油畫家佔便宜的地方在於：裝框和構圖時，作品的尺寸可裁切成最適當的形狀。不要擔心比例的改變，盡量畫大，以便於後續進行各種尺寸的剪裁。

1 一開始就照比例製作畫框，這是個好主意；然而也可以用其他的比例作實驗，創造出不同的效果。這裏有一些已切成二塊L形的卡紙，可以改變位置、創造不同的比例。右圖是一般風景畫的（水平線）比例。

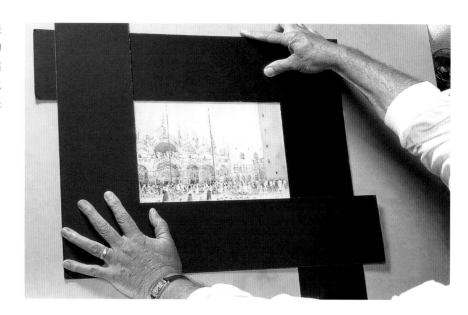

2 改變構圖的比例，可以增強畫面的某些焦點。L形卡紙安排出一幅肖像（垂直的）的形狀。可以用這些L形卡紙安排出滿意的比例，然後再依此裁剪框子。等畫作完成之後，裝框師傅就會照樣製作。

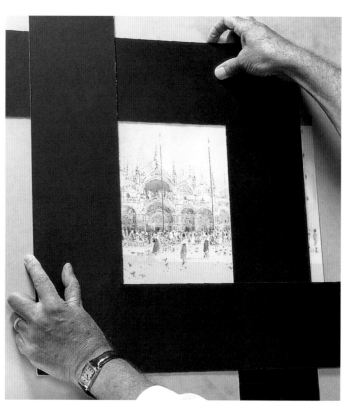

大師的叮嚀

儘可能簡化裝框；不良的裝框或不適合的框邊紙板破壞了許多畫。如果不確定，一個好的裝框師會給你建議，但是要記得，大體上而言，不外乎框邊紙板要厚，框要簡單。

3 大家都知道圖面可以垂直、水平地劃分為三份，落在這些線上的焦點，可以給人平衡或協調的感覺，這就是三分法。

大師的叮嚀

下次去藝廊或展覽參觀時，要注意畫面的比例，不論是風景畫或人像畫；記得三分法的原則，看有多少畫符合。同樣地，要注意不符合此法則的作品，看看會有什麼影響。

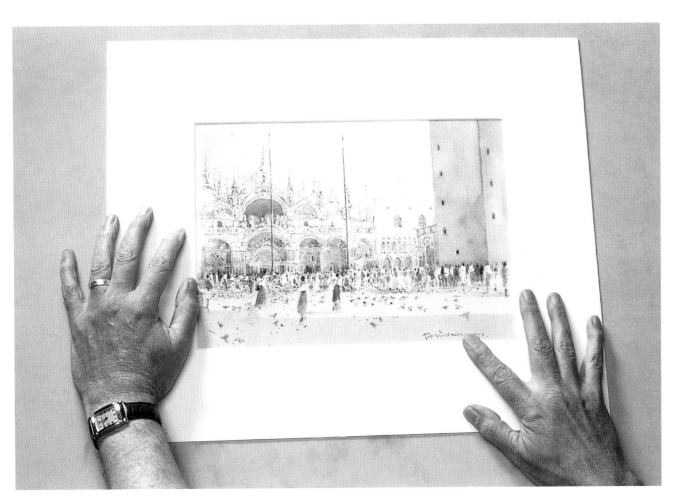

4 決定畫的比例，就能切割出適合的框邊紙板。一旦安置妥當，就可以更清楚地看到畫框比例最後所產生的效果。

透視法的基本原則為何？

這似乎是個讓許多人煩惱的問題，也是值得討論的重要議題。盡可能將其簡化，你只要關心如何畫水彩。打從一開始就完全不必去想透視的問題，只要畫下你看到的實景。然而，如果想妥當地安排畫面，在此會討論和說明其中一兩個重點。

一點與兩點的透視圖

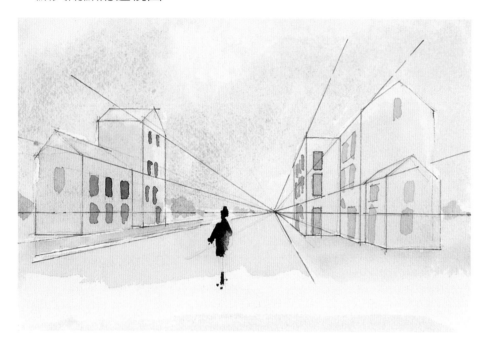

1 景物越遠，看起來就變得越小。大體上而言，它們縮小或集中的高度總是與眼睛的高度齊平（地平線），無論物體的焦點是在眼睛水平線的之上、之下，或者位於水平線（因此圖中在合理的範圍內的一切，都按比例縮小，直到眼睛的水平線）。

2 透視有三種：一個消失點，二個消失點和三個消失點。一點透視法，即如下圖所示，所有縮小的線條會匯集於與視線同高的水平線。

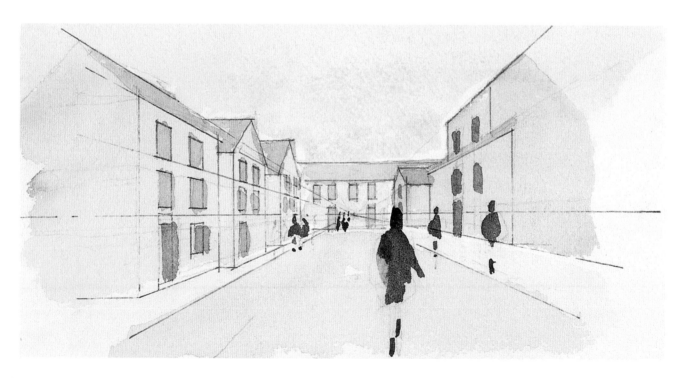

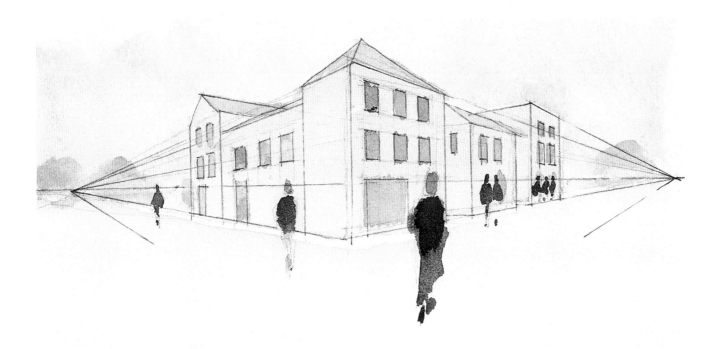

3 二點透視法，如上所示，從兩側而來，逐漸縮小的線條會消失在
水平線的兩點上（如注視著建築物的角落）。

左圖：當水平線改變時，透視線也會
隨之改變。任何畫在地平線上的物
體，好像浮在空中；畫在地平線下的
物體，則彷彿呈現由上而下的鳥瞰角
度。透視線的角度變得更尖銳，無論
在地平線上或下，視線都消失在更遠
處。

一般而言，消失點是落在地平線上的。
但也有落在觀者的上方或是下方的情
形，這就是三點透視法；也就是說，觀
者從一個很高的點向下看建築物，或是
仰觀一棟非常高的建築物。三點透視法
適用於觀者可在水平線之上或之下看到
物體的情況。

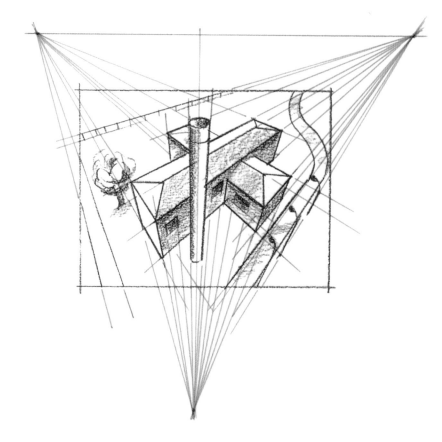

下圖：「牛津的夏爾多尼亞」，由約
翰‧紐白瑞（John Newberry）所繪。
畫家在此使用三點透視法作畫，但是地
平線非常低，使建築物的角度更形尖
銳，使高度倍增。

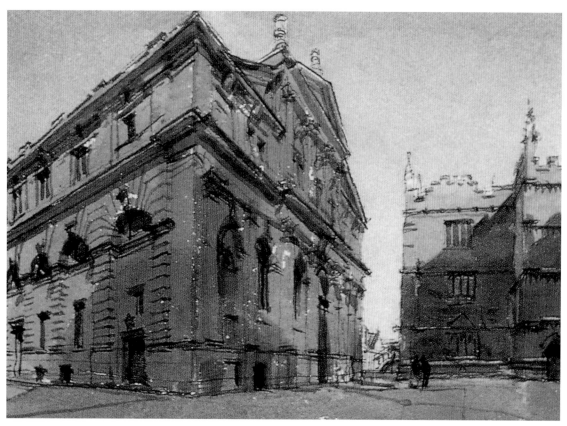

試著善用透視法，提高畫面的效果，增加題材的戲劇性或張力。記得，只運用顏色也能產生透視效果——透過使用前進的（暖色）或者後退的（冷色）顏色，或是改變背景、中景、前景顏色強度。

可用特定的手法增強透視的效果：縮短街燈的長短，舖設的石板地或交通號誌都可以提升透視的效果。切記，當等距的垂直線條向後推移的時候，距離也會縮短。

街尾窗戶的距離是正常的，因為它們不是透視的一部份，然而側面的牆在牆壁向後推進的時候，相鄰的窗戶距離就會顯得越來越近。

2
色彩的認識
和運用

由於媒材的自然變化，調色成了水彩畫的基本樂趣之一。在調色盤或紙上調色時會燃起一絲既愉悅又沮喪的興奮感。

面對水彩畫的所有問題，必須要做到的是──保持一定的控制，不放棄實驗及極重要的自然氣氛。

本章要討論色彩的特性，探討明暗的色彩所創造出的不同效果，同時研究一下色相環，瞭解顏色之間的關係。這些基本概念非常重要，如能運用自如，可增添畫中的寫實感。

顏色的選擇和它們之間的交互作用並不足以構成一幅畫。試著突破嚴格的用色規則，多做實驗，如此才可能學到實用的經驗與知識。你可能會發現，自己經常調出爛泥般的顏色。

經過實驗和練習，就知道如何避掉這種情形，但不要停止嘗試調出新的顏色。

許多偉大的繪畫作品只使用很少的顏色，或是只用一種顏色的各種明暗和色調就完成了。畫家常常只固定使用幾個他偏愛的顏色，極少改變用色模式。

管狀顏料與調色盤可以調出許多顏色，但是純色卻可為畫作帶來強烈的效果。

什麼是色相環和互補色？

你在畫作中所使用的顏色彼此都互有關聯,你會注意到有些關係很和諧,有些則不然。

運用這些關係能創造出不同的效果,但是也不要把所有的時間用來分析正在使用的顏色。儘管有些色彩理論還是頗實用的,但多數的時候,顏色的安排會自然地呈現。

1 色相環只是用來具體描述色彩基本理論的方式。三原色:紅、黃、藍,這三種顏色是無法由調色取得的。

2 以二個原色調出二次色:黃和紅調出橙色,黃和藍調出綠色,而紅和藍則調出紫色。

3 如果用色相環來表現這些顏色,就更容易看清彼此的關係。很明顯地,相對的色彩彼此襯托,這就是所謂的互補色。混和互補色可調出一系列的褐色和灰色。

4 紅與綠以及藍和橙,都是成對的互補色。看看許多畫作以及大自然,這些組合如何出現。舉例來說,紅色的罌粟花瓣襯著綠葉和樹莖,帶給人心動的感受。

5 在色相環上,紅和黃是暖色系,藍和綠是冷色系。暖色系帶有前進的感覺,冷色系則帶有後退的感覺,可以用來暗示繪畫中的距離。顏色也有色調(明暗的程度)。

6 在草圖最底下的暖色系出現在冷色系之前,進一步強調出風景的深度。

大師的叮嚀

關於顏色的理論和見解不勝枚舉。重要的是不要受限於此;但是若能記住少數幾項理論,在選擇色彩時可以更篤定。在畫畫的時候,有許多顏色的混合是在紙上調出的,有些會意外產生。要記得當時調色的情形,記下成功的調色法。若是調成泥褐色,表示那個方法一點兒也不管用。

應該用多少水稀釋顏料？如何才能調出最好的顏色？

有關調色的資訊，請參考色相環（參考28頁）。但是實際運用水彩，從畫筆到紙張，都是很個人的事。就像大部份畫水彩的技巧一樣，必須透過不斷地實驗，直到發現自己的喜好。

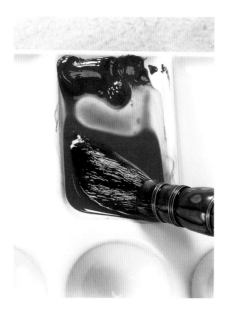

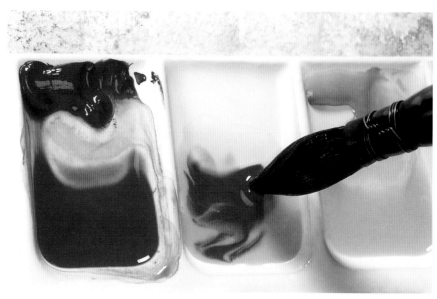

1 只要可能，盡量使用飽滿的大圓筆。調色時，畫筆要捲動，筆端才能吸足顏料。

2 可用二種方式來調色：可以在調色盤上很快樂地調色，或是用濕畫法在畫紙上直接調色。後者無法預知結果，但是過程頗讓人興奮。

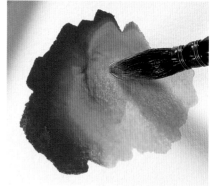

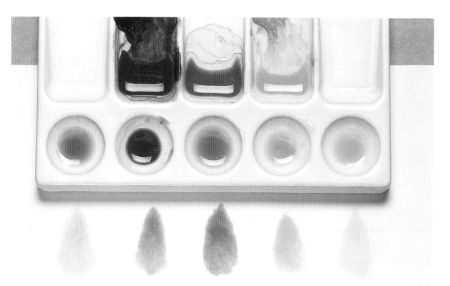

3 很顯然地，在調色或純色中加越多水，調出來的顏色就會越單薄和透明。在這例子中，加更多水到顏料和混色中，調色的結果就在畫紙上顯出來。

4　當你更有自信的時候，就可以試著以調色盤調較濃重的顏色，但是務必在下筆之前，先試作一次，因為越濃重的顏色越難清除或修正。在此大量使用了佩恩灰和紫紅。

5　藍色和褐色已經在畫紙上做了非常強烈的調色，以畫筆直接從顏料管裏沾上焦茶紅和群青色，隨意畫上幾筆。像這樣的調色，直接在畫紙上滾動筆端，就能創造出溫暖而豐富的顏色。

6　不要擔心沒有參考圖解或色相環就無法調色。只要在一些小紙片上先行試調即可，你可能會很驚訝於竟然有這麼多變化。以上所使用的暖色系已經調出許多不同的溫暖效果，接下來可試試冷色系。

只在局部用色會產生什麼效果，顏色組合有何限制？

有許多方法可以創造成功的水彩效果，若運氣佳，這些方法會使作品更增色。能創造成功的效果在於靈活運用自己喜愛的顏色所具有的強度和調子（參考單元**3**）。

前面已經提過使用有限的顏色和基本色系的調色法，但重要的是評估這些顏色的色調及濃淡與飽和度。

1 這是一幅畫，或者更精確的說，是一個使用輕淡調色的背景。背景選用中立，便於後續發展較強烈的顏色。

2 用純色或調色塗抹上一些更強烈的色彩，如此可以提升畫面中的氣氛。較有變化的調色可以主導畫面。

3 水彩最棒的特質在於透明的效果，甚至是飄逸的特性。但是在小區域中使用非常強烈的顏色，會產生一個焦點，並且會強化這塊微妙的區域。因此要記得別在局部過度使用強烈的顏色。

4 局部的光（或白色）總會帶來更戲劇化的效果，周圍的顏色很暗，就如這個例子中顯示的一樣，遮蓋液保留了白色的區塊。如果想讓人注意畫面中的某個特定區域，就使用這個技巧。

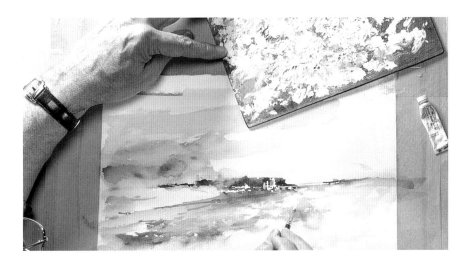

5 有時可能覺得有必要去做一點修正，或「挽救」一幅畫。在這個誇張的例子中，為了顯示在深色中塗上淡色的修正做法，這組顏色全部都加入中國白。除非對結果胸有成竹，否則不推薦這種技巧；如果真的失敗了，也不要太失望。

6 把中國白加在整個前景中，只是要顯出這種不透明的顏色如何改變水彩的特性。此時前景也顯得更堅實。

加上中國白

在這幅畫中的市場廣場部份，看到中國白加入主色後的變化，這幅畫自此失去了水彩的特質，但是得到令人振奮的畫面。調色的實驗會進行到何種地步，其實還是由自己決定。

3
以水彩作畫

本章主要談上色的基本功夫。不論你是新手或是已經略有經驗的畫者，看到色彩在隨意混合後形成奇妙的半透明色彩，都會在上色過程中得到某種樂趣。

重要的是，別失去這種興奮之情，因為它是繪畫的首要理由之一。本書會談到控制顏料的問題，但是現在只要先享受這個過程。

這本書討論的是水彩的一般性問題，假定你已經做過一些嘗試，但是由於某些因素而失敗。以下的解決方案應該能幫助你妥當而有效地運用水彩。

水彩在某方面來說是很難控制的，而這正是它的魅力所在。經常試著調出某一種顏色，但是總是會有一些狀況，最後竟然會產生完全不同和意料之外的結果。然而，某種控制仍是必要的，這樣才能避免任何的意外，並得到良好的效果！

要有好的開始，就先去參觀當地美術館，或是研究水彩畫家的作品。注意有多少畫家使用簡單、直接而集中的筆觸創造一幅簡單而自然的繪畫，而別人卻辛苦地描繪原野或草原上的每一筆。信手捻來的作品很可能只花一小時就完成了，而後者卻要花上二、三天的工夫。然而，重點是，這樣有用嗎？知道何時該停筆與瞭解如何繪畫，兩者一樣重要。

出色的作品常因為能保持簡單，而更有震撼力。不要害怕捨棄那些不能為整體畫面加分的細節。

一開始就快速地畫是個好主意，這樣可以幫助你練習集中注意力；而上色就比較容易產生難以預期的結果，這樣讓人更能享受繪畫的樂趣。

有些畫家在3分鐘內就能畫出精彩的作品，然後又想進一步修飾。然而，若把畫擱置一夜，隔天試著加上一個畫框，就能強調出畫的清新和自然，根本不需要額外的修飾。

你可能在電視節目或錄影帶上看到別人畫水彩畫，看別人在假期時畫畫或者總是希望在畢業後能繼續繪畫……，但是從來沒有撥出時間付諸行動。

無論有什麼理由，別被任何一件事情耽擱。世上總是有比你優秀的畫家，就像一定會有不如你的畫家一樣，但那不是重點。要記得為什麼開始畫，而且盡一切努力畫出更好的作品。要有活力和自律，並試著樂在其中。

關於薄塗法，我需要知道什麼？

這是一個重要的問題，因為它就是水彩的一切。水彩畫最重要和最美好的特色，就是用水彩上色。上色只是在紙上塗上顏色，通常並不會非常連貫。上色所產生的效果，其範圍很寬廣而變化多端，而且能為整幅繪畫形成某種氣氛。

平均上色

把畫板傾斜大約10度，用畫筆沾上飽滿、預先調好的顏料。從頂端開始，自左到右，平均緩慢地畫過去，如有必要，再沾上相同的色彩，先前所畫的邊緣不能讓它乾掉。

漸層的畫法

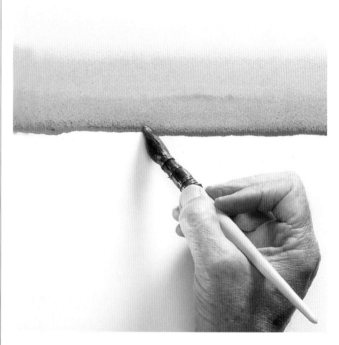

運用先前調好的顏色，可以重複前面平均上色的步驟，但是在畫的時候增加純色的濃度，即可加強顏色的效果（確定調色盤上有足夠的顏料）。一旦畫了，就絕對不要回頭重複上色。

不同顏色的薄塗

1 為了要上不同的顏色,用一枝大畫筆先在畫紙上塗上大量的清水,然後讓紙幾乎完全乾燥。

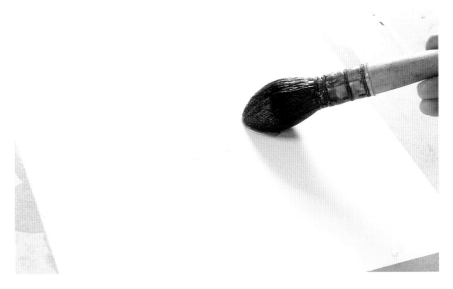

2 接著隨性塗上你喜愛的任何色彩,但是動作要快。在此使用的顏色包括生茶紅,焦赭,群青,茜素紅和永固玫瑰紅。確定畫板要傾斜到讓顏色彼此混在一起。

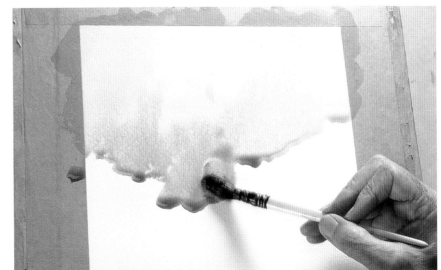

3 如果想讓色彩混合,要把畫板左右傾斜。這麼做的時候要冒點風險,但是結果常常令人驚喜,而讓你更想完成它。

大師的叮嚀

要保留實驗成功的例子,寫下註解,這樣你可免於不斷地再創新技術。但也不要安於現狀,持續去嘗試新的上色方法和色彩組合。

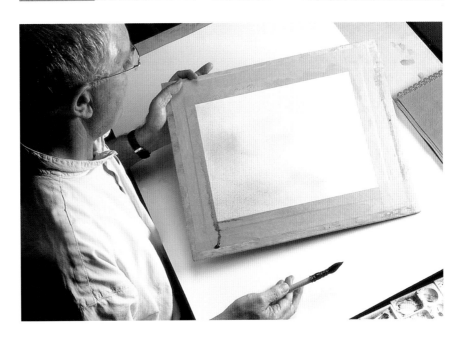

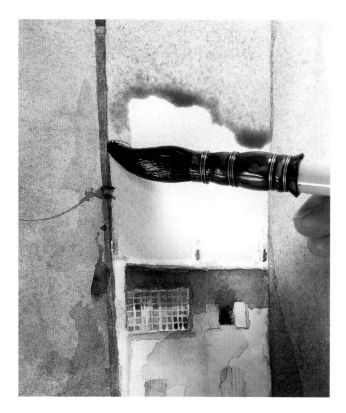

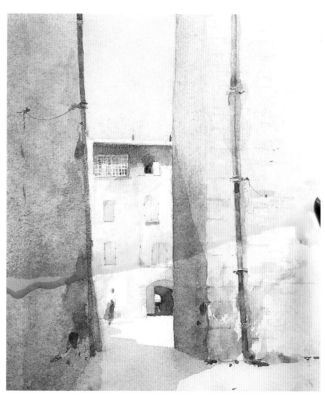

1 另外一種薄塗的技巧是在全部或局部完工的畫作上，大量塗上一層淡淡的色彩，此法在畫天空或海水時特別有效，可以使人對作品眼睛為之一亮。統一用色的範圍使得畫作更有整體感。在這個例子中，天空已先輕輕塗上一層茜素紅。

2 不要害怕用整片的上色作實驗，它們會產生很有趣的效果。在整個畫面上塗上薄薄的一層生茶紅，等顏料乾燥之後，注意氣氛上是否已有些微不同。

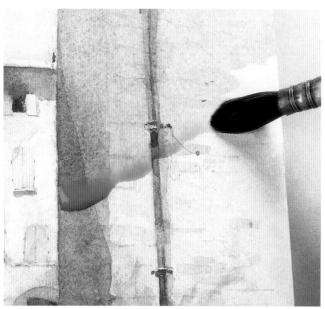

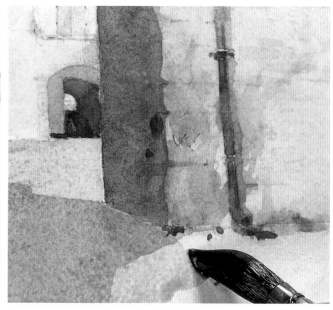

3 在右邊牆上塗上一層深一點的生茶紅，把牆壁的感覺更突顯出來。等乾後，注意它產生的效果與造成的差異。然後用群青色在地面上強化陰影。請注意，這種方法可能完全不符合你的風格，以致於你想擱置這種技術，或只想在很小的區塊中使用它。無論如何，重點是要不斷實驗並嘗試錯誤。

何謂濕中濕和濕中乾？

這是談上色必然會遇到的一個主題，它包含了一些相同的技巧和方法。就如字面所暗示的，「濕中濕」的意思是：在畫紙上先塗上一種顏色，然後立刻再加上另一種顏色，讓二種色彩相鄰或混合成第三種顏色（或是隨機的混合）。當然，這是很冒險的畫法，而且很難控制最後的成效，但這就是水彩畫迷人的地方。

而「濕中乾」是等先上的色彩乾燥後，然後再加上另一種顏色，不讓顏色混合成第三種顏色。然而，在已乾的顏色上塗上另一種色彩，可以改變已乾顏色的色調，至於改變的多寡端賴所使用的顏色和不透明的程度而定。

濕中濕

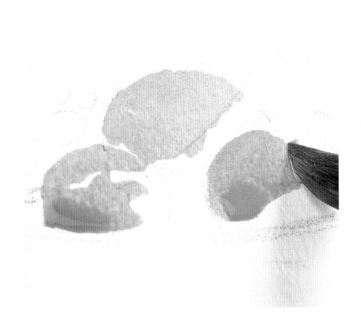

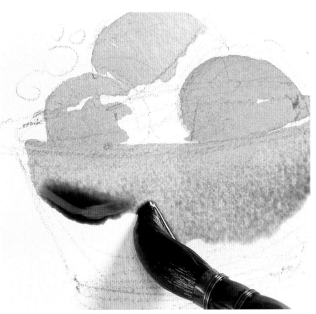

1 試著用此法來畫一碗水果。先用一種強烈的顏色為水果上色，確定你使用的顏料份量足夠。

2 在先前上的顏色乾燥前，繼續替碗上色，讓幾處邊緣互相碰觸，注意顏料的變化：你很難控制它！雖然色彩融合產生有趣的混色，但是並不會減損水果或碗的地位。

1 再試一次，但是讓第一次上的色乾掉。注意顏料的擴散比較少，較容易形成塊狀色。

2 有的時候顏料不會融合，因為先前上的顏色乾透了，但是這會創造出一個很有趣的對比。在潮濕的畫面塗上焦茶紅和佩恩灰。

3 在窗戶塗上幾筆佩恩灰，在房子前面抹上淡淡的焦茶紅，陰影使用較深的顏色；當前景也畫好之後，畫作算是完成了。你必須快速地畫，好讓顏色保持潮溼的狀況，使邊緣稍微相互融合。

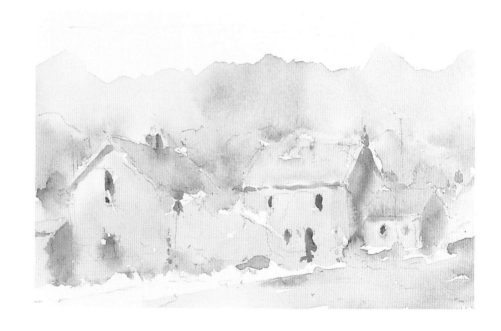

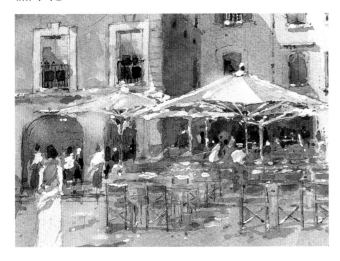

1 通常，濕中乾技法成功的唯一途徑，是在顏色較淡的背景中塗上更深或更強烈的色彩。就像許多水彩畫，需要事先計畫，仔細考量使用哪些顏色。用濕中乾完全改變下層的顏色，會產生比較厚重的色調（塗上一層相當厚的顏料）上圖是一幅完全乾透，並可被視為完成的畫。然而椅子尚未被區別出來，所以會塗上一層較深的顏色。

2 用濕中乾把新的顏色塗在舊的顏色之上。等它乾之後，就更能強調出椅子，而產生畫作完成的樣貌。

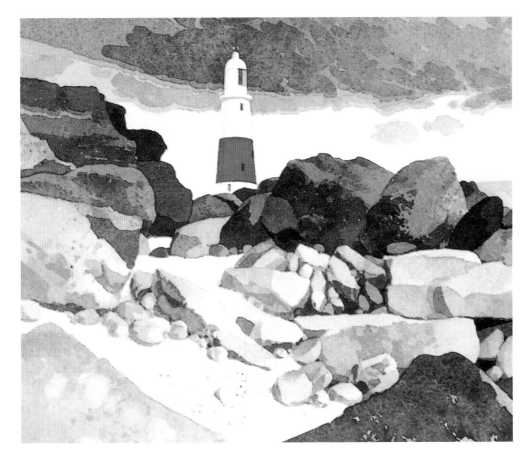

左圖：「波特蘭燈塔」羅納德・傑司提（Ronald Jesty）畫。傑司提用濕中乾技法畫出各種大小的色塊，描繪出岩石易碎尖銳的特質。他用畫筆垂直點出許多小碎石，在前景做出不同的感覺。而在前景淡色的岩石上畫出小片的雲塊，很巧妙地統一了畫面。

透明與不透明的感覺如何表現？

在所有關於水彩上色的術語與認識顏色特性的知識中，你最該瞭解的就是透明度。水彩畫的透明程度取決於水量添加的多寡。（參考**30頁**和**31頁**）

1 顏色有多透明在於加多少水。加多或加少，可以決定底色（或者紙的顏色）透出的程度，或改變後來所上的顏色。右圖是在相同的紙上塗上較淡和較深顏色的情形；二者唯一的差異是就水的用量。

2 右圖是在已經塗上的（和乾掉的）顏色之上，再塗一層淡色和深色的對比。注意黃色的底色如何透過淡藍色，而在深藍色之下的黃色底色又如何加深了藍色。

3 這個例子所要示範的是：透明的粉紅色在加中國白的前後有何不同。當顏色是不透明的時候，可以稱之為「不透明」。在水彩畫中，它也時常被稱為「不透明顏料」，這通常表示已經加了白色，減低了透明的程度，甚至讓畫者可以在較深的顏色上塗上較淺的顏色。不過要非常小心，因為這個步驟可能減損水彩半透明的特性。

4 圖左，在群青色上塗上一層粉紅色，等乾。圖右，群青色在塗上相同的粉紅色之前，已經用吹風機吹乾了：注意它所產生的有趣效果，粉紅色會比較淡；因為乾燥的過程被加快，所以顏色沒有機會滲入紙張表面之下。

5 在下筆之前，把一些水彩加入不透明的白色，使其產生溫暖或冷卻的效果。這裏用的暖色系是焦茶紅、鎘紅、永固玫瑰紅；冷色系是群青、天藍和青綠。你可以使用鈦白、中國白、壓克力或不透明白，或任何水性顏料。

D | 示範：藍色水壺中的天竺葵

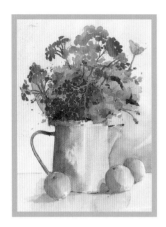

當描繪靜物——例如插著天竺葵的水壺時，必須一開始就決定各項細節和風格，並對作畫方式充滿自信。如果你能掌握的只是植物學上的細節，這是個危險；但是如果是在繪畫技巧上信心十足，這倒是好事一樁。通常最成功的作法是，只畫出對主題的印象，而並非畫出每片葉子或花瓣的細節。確定你喜歡所選的主題，否則將享受不到繪畫的樂趣。不要害怕選擇有趣的主題，如：受損的水果或是乾燥花。

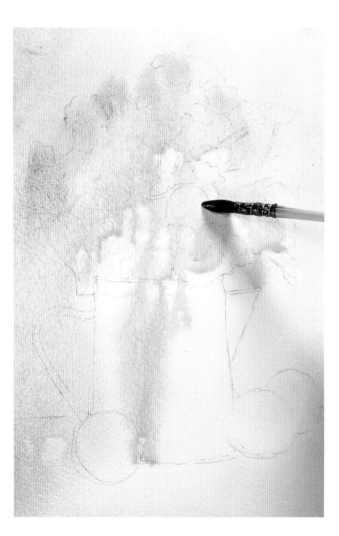

1 首先佔量一下畫中顏色的分佈，然後在各區塊中大幅渲染畫面基本顏色的底色，使各色的邊緣互相融合。在此例中可選用永固玫瑰紅、鎘紅、淡鎘黃、生茶紅。

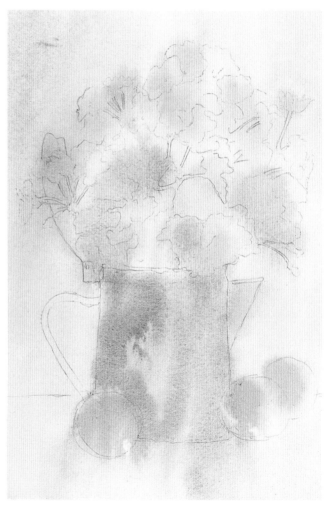

2 在此階段，成品的模樣開始出現。看看這張顏料已乾的基本色彩圖，盤算著如何加入其他顏色。現在背景的基本顏色已經安排妥當，你有機會重新組合與準備下一個階段。

3 在仍然潮濕的綠色（印度黃加天藍）區塊開始描畫。讓一些紅色花瓣與綠色融合，然後用不同色調的紅色和粉紅色畫其他的花瓣。畫上短花梗，而且讓一些花梗與潮濕的綠色接觸。用一支粗畫筆小心畫出天竺葵的形狀。

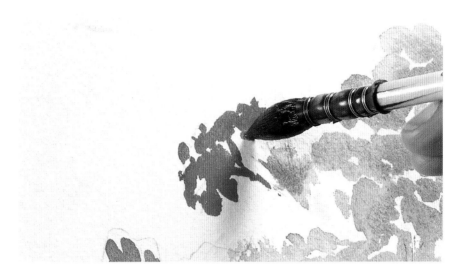

4 加強水壺的顏色，而且在柳橙的部位上色。延續基本的顏色與底色，再次增加色彩的強度。

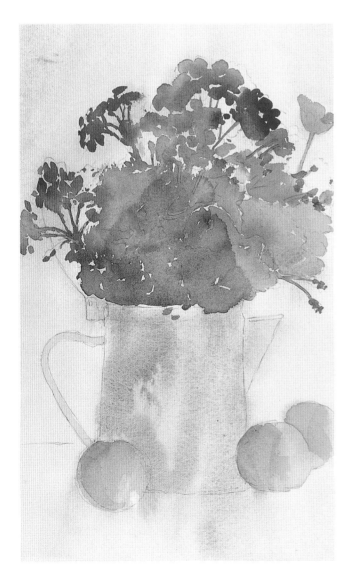

5 繼續在已乾的畫面中加上較深的顏色，畫出陰影和花梗，在心中揣想成品的樣貌。陰影會增加畫作的深度和活力。

6 在柳橙和桌子的區域上色，然後繼續加上橙色，讓它滲入潮濕的桌子部分，形成倒影的效果。經由練習，你將能精確估量這些潮濕的區域該加多少水、該增加多少顏料。

7 繼續替水壺和壺柄上色，並在柳橙和水壺處加上陰影；用佩恩灰和群青的混色，或是較深的基礎色，效果將會令你滿意。陰影要畫得正確，這是很重要的，因為它們會加強個性。沒有它們，畫面看起來會很平淡而缺少力道。

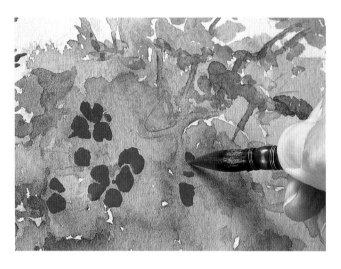

8 當綠色完全乾掉的時候，加上深紅色花瓣。逐步在較淡的顏色上塗上較深的顏色。用一支大畫筆，保持筆觸的輕盈和流暢。避開在上深色時顯露出慣用右手或左手。

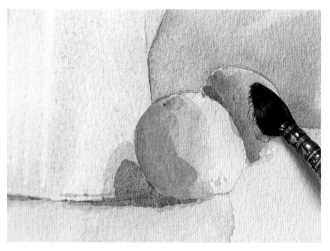

9 繼續替柳橙上色，盡量加深顏色，但如果過深，就用紙巾抹掉。注意加深橙色時，水果將逐漸變得栩栩如生、具有立體感。

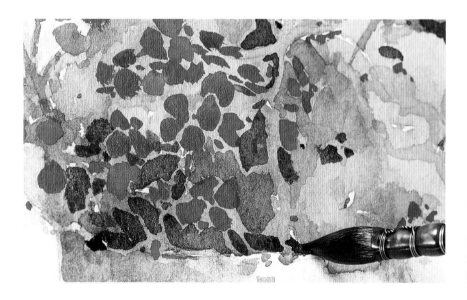

10 繼續加深水壺頂端的顏色，這裏有最深的陰影，也是畫中最暗的一部份，應該用佩恩灰小心地描畫這一小塊區域，不要過度強化陰影。

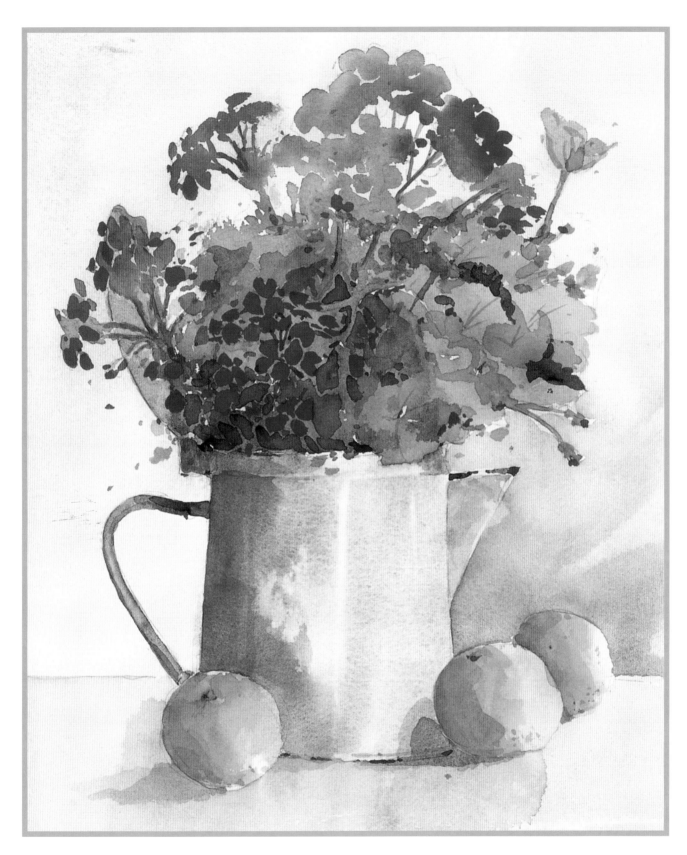

11 這幅畫展現出互補色之間的關係。注意紅色和綠色，藍色和橙色創造出清爽的感覺。在這類型的繪畫中，有許多良好的示範。逐步上色是很重要的一項技巧，不斷地增加小點和小色塊，一層一層地上色，直到得到所要的效果。在本例中，就整體而言，顏色表現得十分平衡與和諧，非常悅目。對於顏色的認識及瞭解顏色之間的關聯性，多做實驗是很有幫助的。（參考單元2）

我依照說明使用遮蓋液，但是除去它之後，白色看起來有些
突兀。為什麼會這樣？

白色是水彩畫中非常重要的因素，不論是末上色的部分或塗上白色顏料之處。遮蓋液對在
畫紙上保留白色區塊，使上色能自由揮灑特別有幫助。遮蓋液的使用方法等同於顏料，經
常遇到的情況是：過度使用遮蓋液，但又期望其產生戲劇性的效果。當它被移除之後，最
初的白色畫紙，常與其他顏色形成明顯的差異。

1 畫出草圖，然後找出要遮蓋哪些
區塊。仔細分析主題，慎選哪些
部份會因遮蓋而受益。這些區域應該
包括最可能反光的地方——杯子和碟子
的前緣，以及肉眼看到的最亮處。在
使用任何遮蓋液之前，需預先計畫。

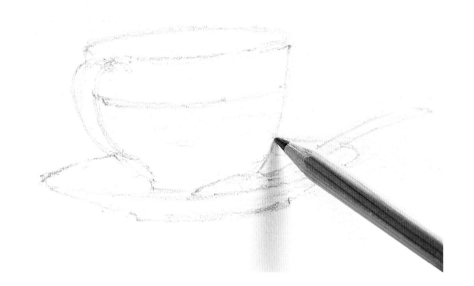

2 在畫完草圖之後，使用遮蓋液的
手法要與使用顏料相同。也就是
說，如果畫風很輕鬆，那麼就要用同
樣的方式使用遮蓋液。如果畫法比較
嚴謹，遮蓋液就要用得更精確。大約
五分鐘後才會乾。遮蓋液不要使用過
量，因最後產生的白色區塊會顯得很
刺眼。

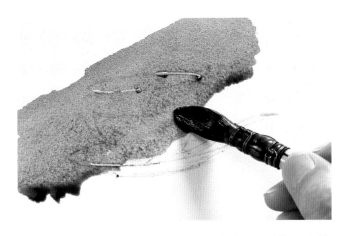

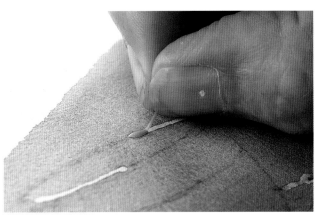

3 如果遮蓋液塗成非常細的線（用烏鴉的羽毛筆），在後來的繪畫的過程中，這些線因為有較暗的畫面襯托，會有非常顯著的效果。這個技巧對畫繩子或電線特別有效。

4 在最初上的色乾燥之後，在整個表面仍然很濕軟的時候，輕輕地用手指除去遮蓋液。繼續畫下去可以蓋掉一些白色，但是最後看起來仍然是白色的。

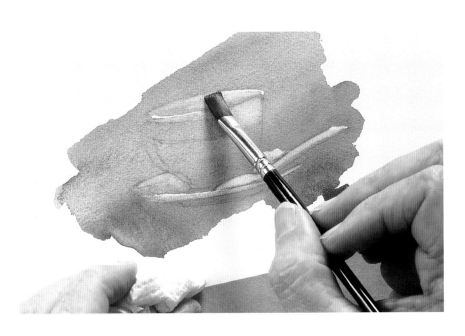

5 用平筆沾清水，把已經除去遮蓋液的邊緣和杯子之間色彩的明顯差異抹勻。

大師的叮嚀

不要忘記遮蓋液能隨時除掉。（用手指或橡皮擦即可）也可以使用在已塗的顏色上，等它乾掉之後，就像保留白色一樣保留住那種顏色。可以用烏鴉的羽毛筆來塗上遮蓋液，如果用畫筆，用過後要立刻清洗畫筆，否則畫筆就不能再用了。

我依照說明使用遮蓋液，但是除去它之後，白色看起來有些突兀。為什麼會這樣？

示範：薰衣草園的畫法

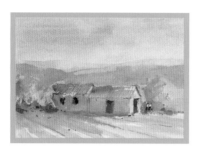

由於題材的單純，這幅畫很容易也很快地完成了。無需預先計畫太多細節，持續練習這類型的畫，在練習過程中，你會發現自發性是多麼重要，即使簡單的繪畫也能帶來真正的震撼。這是可以更進一步被簡化──成為寫生風格的畫，甚至在戶外就能完成。試著很快地畫完這幅寫生風格的畫，然後把它與你花了好幾天才畫完的作品比較。結果會令你非常驚訝！

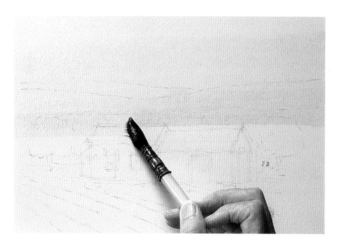

1 快速而輕鬆地畫一張草圖，用遮蓋液塗上二點，表示人物的身影。先在整個畫面塗上天藍色，然後在基色中加一點紅色，讓它變成紫色。

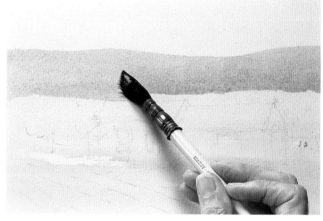

2 等顏料乾後，在小山丘上第二層顏色。用一支大筆，大膽地揮灑一番，成為繪畫的中景，同時開始構造各種形式的平衡。

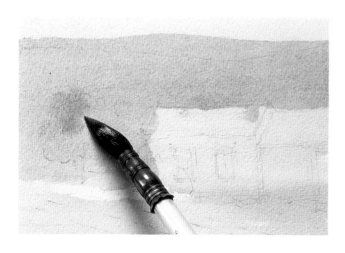

3 使用濕中濕技法，在第二層上色仍潮溼時就描繪樹木，讓潮溼的顏料流入遠方背景未乾的部分。

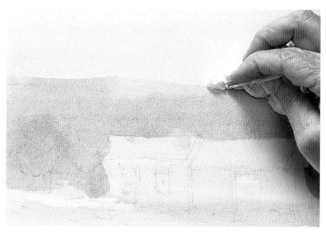

4 用紙巾擦去一些水平線附近的顏料，使邊緣的線條顯得柔和，看起來像遠方的雲彩。

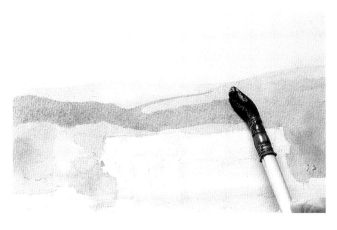

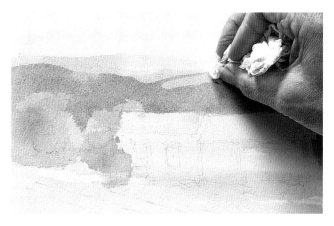

5 在小山上塗上第三層更深的顏色，透過色調的改變創造透視的感覺，並開始建立各種不同層次的景物。

6 用一張紙巾抹掉遠方小山上的一些顏色，造成另一景。這個動作可以在繪畫過程的任何階段進行，只要在上色後，畫面仍然潮濕的情況下即可。

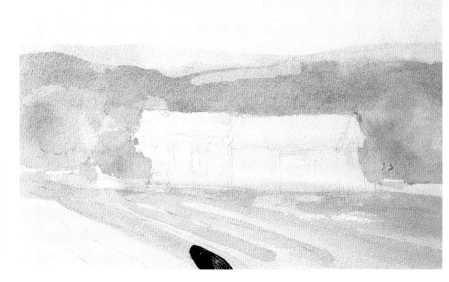

7 用快速而又簡潔的筆觸在前景畫出薰衣草的行列；運用手臂而非手腕的力量來畫，盡量保持畫筆平貼在紙上，試著不要重複這些自由揮灑的筆觸。記住場景的視覺角度，務必確實地掌握。

8 起初的上色已經乾了。現在用一支較小的筆，在樹上加入墨綠色。把筆在紙上滾過，造成一些飛白效果，別忘了留下植物的縫隙，好讓天空透出。

9 用濕中濕技法很快地畫出建築物，選用焦茶紅、佩恩灰或任何你認為適當的顏色。不要太計較細節，所有的筆觸都保持輕鬆而自由。

10 用一支小畫筆，在房子的窗戶畫上深色的顏料。盡量輕快而輕鬆的畫。讓這些筆觸保持自發性，而不要擔心有些顏料是否會重疊。

11 用手指除去遮蓋液，輕鬆地在房子旁邊畫上小小的身影，增加景點，同時也增加畫的平衡感。包括這些身影在內的各景物，都會使畫面充滿生氣。

12 把畫倒過來，在天空上一層天藍色。這是天空最淡的一部份──也就是地平線，它會創造出引人注目又富戲劇性的效果。把畫放正，觀察其中的差異。

13 趁畫面仍潮溼，用紙巾抹出一些雲彩。輕拍紙巾，做出光的效果和小朵雲彩。從一定距離之外檢視畫面，確定整體畫作是平衡的。

14 因為邊緣的膠帶沒有黏好，最後要為天空上色時，畫紙翹起來了。由於紙已經過伸展，變形的部份會因為乾燥或以吹風機烘吹而復原。

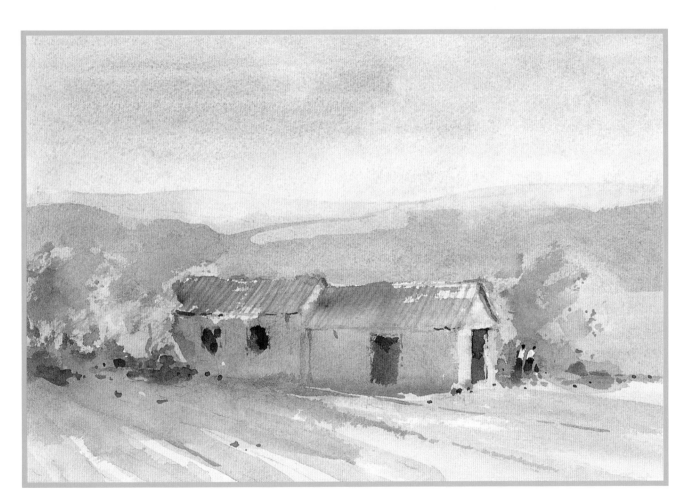

15 這幅畫大約花半小時就完成了，速度很快，沒有特別費力的地方。最後完成的畫面雖然非常簡單明快，但仍不失清新自然。這表示不需要花很多時間在一幅畫上，也能營造出吸引人與令人滿意的結果。

4
氣氛營造

多數人都同意；水彩作品會自然地散發出某種氛圍，使人彷彿身歷其境。這都是因為在大面積的部分適當地上色，使之前的層層上色能透出所造成的效果。我們可以從知名畫家泰納（Turner）的水彩畫中看到最好的實例。

實際上，就是水能賦予畫作某種「感覺」，而水的流動性更為畫增添了特別的意境。對於水彩畫家而言，這方面的技巧尤其重要，必須拿捏得宜。

一幅畫之所以能吸引觀者的目光，並非在於它有多麼漂亮或畫得多好，雖然這些也很重要，但最要緊的還是在於整體創造出的氣氛。

這是個主觀的問題，人們會從不同的角度來欣賞畫。不過，你可以利用某些技巧營造畫中的氣氛。

本單元著重在仿製出天氣狀況、產生動靜的感覺，並創造一幅具有故事性的畫。有時候，氣氛只存在於剎那間；因此，當氛圍形成時，千萬別讓它消失。試著改變對繪畫的認知：改變平時習以為常的排列或混合色彩的方式，在有著陰暗的天空和明亮海灘的畫面中，畫一個孤獨的人影在中景，保留一些留白，故意模糊或扭曲這些元素。這些改變得花點時間練習，但是卻能使你自單調又乏味的畫法中解脫出來。

畫家從仔細的描繪及速寫中可以看到營造氣氛的可能性（仔細觀察基礎描繪及繪畫結構）。使用軟芯鉛筆或木炭，試著將想像中的畫快速地畫成草圖，並且試著多畫幾次，利用厚重和深色的線條加深天空與背景顏色。別忘了用橡皮擦快速擦掉軟芯鉛筆的筆劃，表現出太陽光線或逐漸消失的小徑。

總要帶著全新的心情遠觀自己的速寫。要有耐心並且願意練習。從速寫轉化成水彩畫，不但需要一些練習，也需要專注和時間的配合。

如何使畫面傳達出緊張的情緒及氣氛？

在描繪進行中，必須考慮到主題中的所有因素：構圖、顏色、陰影、焦點、安排畫面，以及有哪些感覺是想要在畫中表達的。只要能跳脫有關平衡、和諧與傳統畫法的限制，就容易醞釀出視覺上的緊張氣氛。

1 因為前景和天空的比例並非遵循一般的畫法，因此前景的畫面呈現著神秘、沉悶的感覺。假如天空與地面比例相近，就不容易畫出這種效果。

2 增加一些細節以改變效果。利用少數痕跡、斑點及一些以鉛筆畫出的線條，就能創造出距離感及透視感。由於畫面中依舊是一片廣闊的景象，因此整幅畫還是充滿著神秘的氣氛。

3 與前例相反，這個畫面中的天空部分顯得過大。而且風景中缺乏明顯的地標可以取景，因此不易建立視覺上的比例關係並創造出廣闊無垠的感覺。

4 描畫遠方建築物及樹木時，建議不妨試著用顏料及鉛筆加深它們，使畫中景物如建築物般地呈現出明確的比例關係和可辨識的效果。

5 有些雲彩被添加了紫紅色和佩恩
　灰的混色，然後以一支乾的硬鬃
毛畫筆畫過二三筆，一種不祥的氛圍
便立刻湧現。

大師的叮嚀

在這些小小的試驗中，哪一種最能
成功地創造出氣氛？利用所選的主
題，試著做這些練習。你會發現，
最簡單的方法最能達到效果。因
此，不要在已完成的畫作中再持續
添加顏色。

6 在畫面中描繪一些雨
　絲，塗濕雲的形狀；
然後拿一枝乾筆從上方的
雲以某個角度朝地面方向
拖曳，畫出角度。注意地
面形成的陰影。

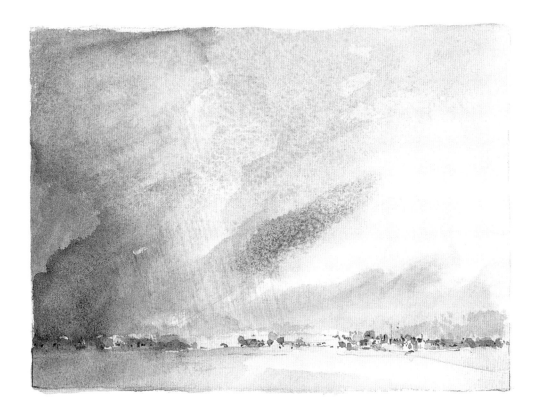

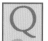
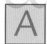

如何運用銳利或柔和的邊緣改變作品的氣氛？

水彩畫中最廣泛使用的技巧之一，就是利用一種顏色與另一種顏色的邊緣產生細微的變化。藉由二種顏色相遇所形成的擴散邊緣，以達到朦朧的效果。在水彩風景畫中，陸地和天空的對比就是一個典型的例子。視光線條件或當天的時間而定，銜接陸地和天空的地平線可能會非常明顯或是十分模糊。由以下的圖示說明中可以得知，結合這二個例子也可以展現出趣味。

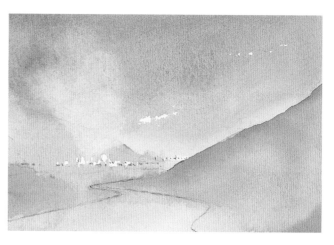

1 描繪天空並使畫面幾乎全乾；接著畫陸地直到天際線，並且讓這二個區塊稍微融合（你會越來越熟稔何時該運用這些技巧）。當顏料仍然潮溼時，用紙巾或海綿擦拭，畫面會因此變得柔和，線條則勾畫出陸地和天空之間的分隔線。

2 畫面的左邊，也就是天空和陸地的交會處變得柔和，呈現出距離的美感。而在畫面右邊，介於陸地和天空之間的線條則較硬，使其具有位於前景的效果。

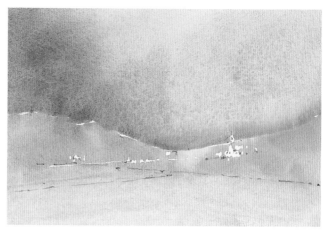

3 試著在天空及陸地的部份上色，讓二色互相接觸，並只在特定的點上融合。顏色會在這些點融合，並且形成為無規則的柔和邊緣。

4 在本例中可以看到，不規則的柔和邊緣能創造出朦朧的感覺，銳利的邊緣則會呈現出清爽俐落的感覺。

想用黑色畫出陰影部份，但畫面總是十分沉悶和死寂。該如何補救？

提供一個訣竅，就是不要完全使用純黑色。許多畫家都避免完全使用黑色；較能達到效果的方法就是使用混成近似黑色的顏色，例如深藍色、深棕色等，尤其適合畫較大畫面時使用。

1 水彩畫的重點之一，就是利用連續數層的顏料產生擴大深色的畫面，有時會把暗色當做最後的塗層。這個方法的麻煩之處就在於，通常它是利用濕中乾技法塗上數層顏色（詳見41頁），假如你已經直接使用了黑色，結果將會顯得色彩暗淡或單調。

2 為了避免畫面枯燥乏味，你可以在運用濕中濕技法（詳見39頁之4）上色時，試著改變深色的畫法，並且讓深色畫面多一點變化，即使那些變化非常細微，甚至無法察覺，但最後在畫面中一定會多一些活力。為了平衡深色與亮色的對比，試著確定某些混合的深色顏料亦適用於畫面的其他部份。這是水彩畫使用色彩的定理。

大師的叮嚀

不要忘記你正在以水彩作畫，因此亮部與陰暗部份的對比，不會像使用油畫顏料畫出的效果那樣明顯。不要嘗試利用水彩畫創造出油畫的效果。水彩的美妙就在於細微的色調及氣氛中，創造出極佳的繪畫手法。你可以盡情畫出你想要的深色，但不需要為了想強調亮處而刻意調得更深。在深色的區域，將黑色限定為非常小的「少量混合物」或「點狀物」，就像限定使用純白色一樣。

Q&A 如何有效地表現天氣狀況並安排光和陰影？

當你被一個特殊景色吸引的時候，是什麼牽引了你的目光？也許是一個美麗的全景，或是一排有趣的建築物。大部分的情況是屬於光的遊戲，尤其是日光，在你選擇的景色裡，它會帶來特殊的趣味。可以使用取景器或硬紙板框架幫助你捕捉現場的焦點。

安排畫面的時候，須細心注意陰影如何落下，以及它所暗示的光源方向，例如當天的時間、作品的位置。

1 天空以及前景的位置都可以改變畫中的氣氛。請看上圖中的二個例子，並評估你的反應。在這些簡單的例子之間，存在著哪些差別？假如你輪流蓋住其中一邊，在心中盤算，你會得到不同的反應嗎？此例中是否暗示了天氣的狀況？

> **大師的叮嚀**
>
> 善加安排和陰影以加強主題或焦點。可能會有兩種極端的情形——沒有任何陰影，或所有景物都籠罩在陰影中。陰影會增加空間的深度，仔細觀察陰影的位置，並在畫中重現。

2 假如有一大片天空佔據了畫面中的大部份，那你可以創造出一片晴朗的天空，產生明亮的感覺。相反地，一大片天空有著令人窒息暗沈的烏雲，那麼就會呈現不祥的氣氛。

3 試著反方向思考，有些令人感到驚訝的題材也是營造氣氛的絕佳主題。試著畫出一片清澈湛藍的天空，搭配著深色的前景；或者一片陰沉的天空，卻有著明亮的前景，這景象可能會使人聯想到將有暴風雨來襲。

4 試著畫出陰影，但是隱約帶出遠方的陽光穿透暗沈烏雲的景象。

大師的叮嚀

假如你正在為畫中的天空及前景作整體的上色，記得先等它乾透。接著再於地面的部份塗上顏色，直到天空形成一個明顯堅實的邊緣為止。當顏料幾乎乾的時候，用紙巾擦掉地平線的一部份。這樣可以使天空的區域因明顯的邊緣而產生陰暗堅實的界限而形成更強烈的對比。

左圖：「走向清新的森林」，亞瑟·馬德森（Arthur Maderson）畫。這幅畫表現出夏末的溫暖暑氣，因為天空呈現白色，經由光線的影響，將所有顏色都變淡了。陰影中的小溪帶著閃爍的藍光，與從樹後透出的暖黃日光相互輝映。

要如何才能畫出煙霧的效果？

這是個有趣的相關主題，並且歸屬於特殊效果的那一類，經過數年的練習，你會發展出許多這方面的技巧。在水彩畫中，最重要的技巧之一就是濕中濕畫法，這個技巧適用於創造煙或霧的視覺效果。

煙

1 「煙」是個極吸引人的焦點，應該謹慎處理。一旦上好底色，記得將畫板倒過來，並且讓藍灰色或黃灰色的薄塗顏料從陸地緩流到天空，當顏料向前流動時，要傾斜以增加它的寬度。要在天空區快的顏料仍潮濕的時候進行這個動作，為了創造更有趣的煙之圖案，不要害怕擺動畫板。如果有需要，可以在流動的煙中添加乾淨的清水。

2 當所上的色幾乎乾掉的時候，抬起畫板右側，溶散或擦掉一些正向上流動的顏料。

3 當畫面全乾之後，加強建築物中的某些細節，用顏料或鉛筆在其他部位營造饒富趣味的筆調。

4 在此，畫面最後呈現出遠處煙霧的景象。這股煙可能來自於建築物或工廠。你可以透過沾濕畫紙及增加更多的深色，輕易地增添煙的效果；但是當你畫出第一筆上色時，就試著一氣呵成完成最後所要的顏色。

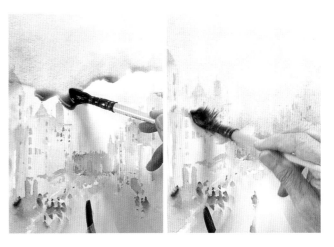

2 為了增加整體的效果，運用柔和的上色橫刷過整個畫面。使用乾淨又微濕的畫筆擦掉某些背景，可利用紙巾或海綿抹除畫面中某些位置的顏色。

1 為了畫出霧，必須確定畫作中所使用的顏色比平時用的更柔和。太厚重的顏色會使畫面顯得過於單調，因而無法表達出霧氣的輕盈特質。

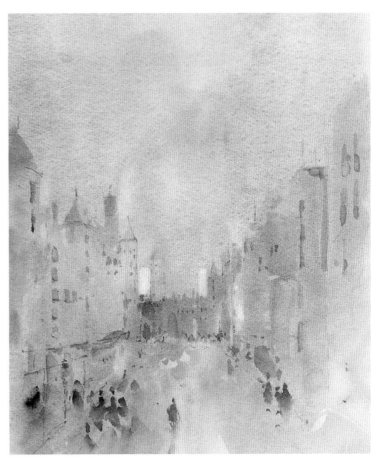

3 著重在任何一個細微部分，都會流失掉霧的感覺。在上色時，融入一些我們所希望的圖案，讓它們多一些朦朧和模糊的效果。記得儘可能地維持畫中每樣東西都靈活的感覺。不要將任何東西都畫得太明確，否則會失去神秘感。

4 在完成的畫面中，霧是全景的焦點。試著畫出有霧的背景，保持街道盡頭的天空及建築物的清晰，利用濕中濕畫法保持前景的清澈。

示範：法國勃蘭托城的橋

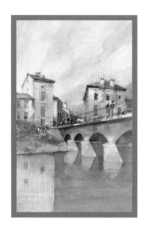

身為一位水彩畫家，永遠都在尋找繪畫題材。此景取自於位於法國南部多爾多涅勃蘭托城中一個美麗的法國村落。此畫中捕捉到某些特定的元素，而這些對於素描及繪畫而言，是非常重要的，譬如說比例，這幅畫就是最佳範例。透過橋的透視圖可以看到畫面中的焦點，就是位於二排建築物之間的街道。它引導你的想像，創造出一幅更完整的畫面，引導你看見市中心的建築物旁還有哪些景色。至於其他有趣的畫面，還包括了路人沿著橋散步，在水面反映出那座橋及人們的倒影以及與建築物相對應的陰影。

2 利用塗敷器具將遮蓋液塗在畫面上，保留白色的部分，尤其是遠處的牆壁。放鬆心情，只要盡己所能，不要著急。

1 利用鉛筆描出草圖，如此一來，對於接下來要畫些什麼，就會有一個清楚的概念。要在現場畫草圖或利用相片輔助都可以，輕輕地描繪出輪廓，標示出重要部分。你可以用橡皮擦擦掉多餘的鉛筆痕跡。

3 混合了法國群青、生茶紅及焦赭成為一混合色，並將此色塗在天空及全部的前景，以便渲染出輕飄的薄塗效果。用橡皮擦擦掉最黑的鉛筆線條。

4　讓色彩渲染整幅畫，保持上色邊緣的潮濕，如此就不用做出任何明顯的描繪界線。藍色的薄塗層顏料創造出夏天的感覺，使人格外期待最後呈現的結果。

5　用紙巾輕壓或在表面滾一下。紙巾可以讓畫中的雲朵看起來更自然，而且不至於太厚重。

6　至目前為止，這幅畫已塗好適當的顏色，已經可以作為任何一幅畫的背景，可進一步上色和描繪細節。

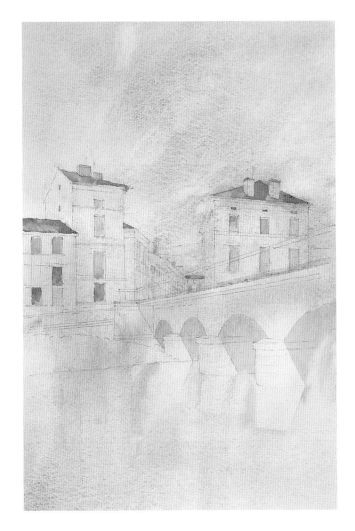

7　如圖所示，用手指剝開遮蓋液，假如是一片大面積的覆蓋，可以用手指擦抹掉。在完成的畫中，這些部份就成為留白的位置。

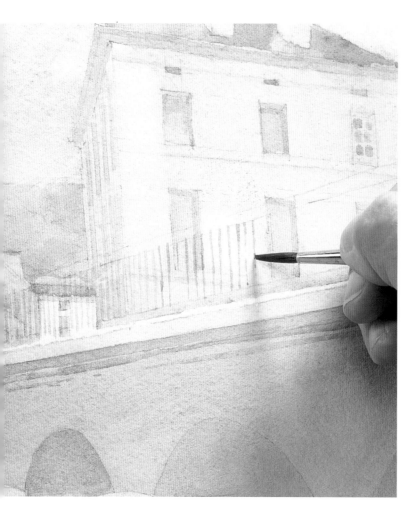

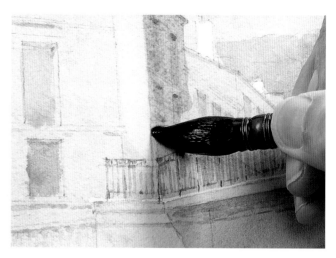

9　畫建築物及橋樑的陰影時，可用派恩灰及群青藍的混色，並使用較小的畫筆來畫較困難的部分（注意，此法有利於秀出有斜線的陰影及日照的方向）。

8　添加一些細節，例如欄杆；越向後，欄杆之間的寬度會縮減，而創造出透視感。用一支好的畫筆，平穩地畫，並確定每一筆觸都是由上往下畫。

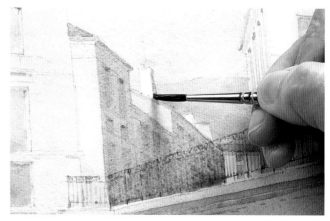

10　用小的畫筆描繪細微的陰影。確定畫筆能吸附足夠的顏料，不過在畫任何陰影時都必須格外仔細。

11　繼續畫橋樑的陰影，較困難的部分仍選用小型圓筆。放鬆心情，仔細地畫。畢竟你也不想因為著急而犯錯，終至破壞成果吧！

12 確定橋的陰影延伸到水中，這次使用較大的畫筆，較輕淡的灰色。

13 要注意的是，水中陰影的邊緣不會是尖銳堅實的；接著用小圓筆畫一些漣漪；柔和的筆劃在此是最適宜的。

14 利用旋轉畫筆的技巧在牆面加上生茶紅，把畫筆放下與畫紙平行，接著旋動畫筆，讓筆劃過表面。

15 現在以同樣的手法處理橋的顏色，利用焦赭及相同滾動畫筆的技巧。不要害怕混合適度且色彩強烈的顏色。

16 用紙巾擦掉任何區塊中多餘的顏料。你應該不希望你的畫被顏料淹沒吧！

17 利用一枝吸附清水的平筆,勾畫出水中被打亂的漣漪陰影。這樣會加強寫實主義的感覺,並製造出動感。

18 使用法國群青色,並用寬的筆觸輕掠、畫出河流,如此可強調出河水的質感,使倒影筆觸一致。這使水看起來如鏡面般的完整。

19 在橋上及遠處置入幾個人影,再次建構出透視感及比例。直接從顏料管中沾鎘紅色和中國白來畫,以增加趣味。然後用鉛筆加上一些樹和天線。

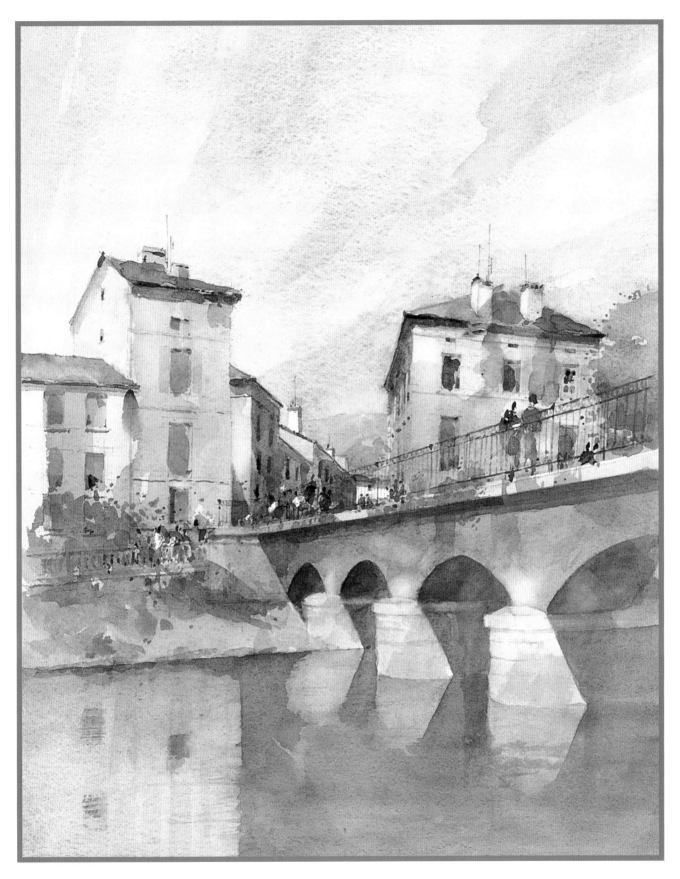

20 這幅畫很平衡，結構良好，光影之間有很好的對比，充滿生動的氣息。注意透視，它會引導你看到這幅畫主要的焦點——站在橋尾的人們。當你選擇水彩畫的主題時，要記住這些要點。

我的水彩畫非常細密，看起來像是過度加工過的。如何才能
畫出一種比較輕鬆且有更多筆觸的作品呢？

再看一眼你正在使用的那張紙。當你開始使用水彩的時候，你可能一直習慣使用某些紙張
與顏料，而從未嘗試過任何不同的材料。對顏料本身特性的應用也是如此：你可能被「習
慣」所限制，而失去運用畫筆實驗新風格的可能性。

1 這兒有許多水彩紙，主要分為三
種類型：一般有粗面（Rough）、
冷壓（Cold pressed）或熱壓（Hot
pressed）等三種粗糙度不同的紙面處
理。這些紙張通常有三種不同的重
量，分別是90磅、140磅與300磅。為
了得到最佳效果，你需要拉直紙張，
以伸展它的延展性。

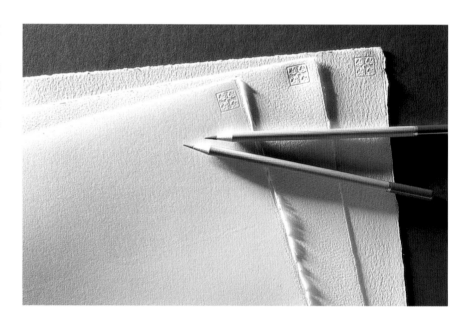

2 在上色之前，要先伸展水彩紙以
免紙張皺摺。為了順利伸展紙
張，可將紙浸入冷水中10到12分鐘，
確定紙張已經完全濕潤。拉住紙張的
一角，將紙張從水中拉出，讓多餘的
水分慢慢滲出。把紙張放在畫板上，
確定一下紙張表面有沒有氣泡鼓起或
是皺摺。

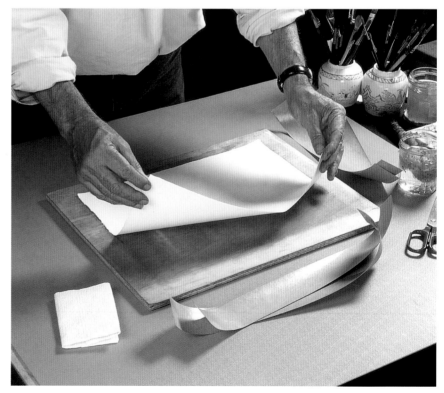

3 用一張折疊的紙巾，輕輕擦拭這張濕畫紙的每個邊緣（即膠帶黏貼處）。處理這些步驟時，要格外小心地操作這紙張。

4 將事先割好的膠帶浸濕沾濕。膠帶要夠寬，才能蓋住紙張邊緣，並且與畫板才能有良好的附著力。兩英吋（約五公分）左右寬的膠帶是個不錯的選擇。

5 從長邊開始，將膠帶一半覆蓋在紙上，一半覆蓋在畫板上，黏好；然後用紙巾在上面輕壓。讓延展過的紙張自然乾燥，最好放一整夜，將紙靜置於室溫下。

6 要創造飛白效果，不妨試試粗面紙與一枝飽滿的畫筆。注意看，當筆刷緩慢畫過紙面時，顏料留在紙面的凹陷部分，突起部分的顏色則比較淡。

7 若要創造更飛白的效果，要更加快速地移動你的畫筆、畫過紙面。你會發現顏色停留在畫紙上突起的部分，而凹陷處則會變得較白，這是因為畫筆快速移動而將顏料帶離，使顏料來不及停留在該處。

8 最適合這種鬆散的畫法的紙張類型就是「熱壓紙」。顏料在熱壓紙上流動——看起來平滑又緩和，創造出一種完全不同於質地較粗的紙所能表現的效果。

我的水彩畫非常細密，看起來像是過度加工過的。如何才能畫出一種比較輕鬆且有更多筆觸的作品呢？

如何使畫面產生動感？

能成功地在一幅畫中創造出動感，這使人非常興奮且感到值回票價，因為這幅畫的氣氛會變得生動而鮮活。在眾多的水彩技法中，這裏使用到的技巧包括「濕中濕」跟「濕中乾」兩種，在此我們先使用濕中濕；使用一枝平筆，大膽地將顏色刷過紙面，並讓顏色在紙上混和。如果你想要創造一個令人興奮的動感，一定要大膽冒險嘗試。或許你嘗試了許多次，但只成功一次，不過那也是很值得的。

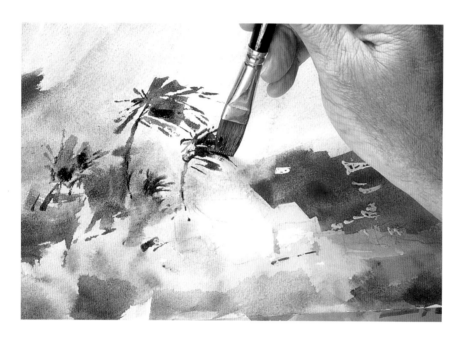

1 在必要的地方使用遮蓋液：事先遮蓋畫作中必須留白之處，確定使用遮蓋液的方法跟使用顏料的方法相同。使用一枝平筆，創造出大膽且具有決定性的筆觸，賦予畫面一種不安的情緒。使用平筆的邊緣描繪樹木的形狀，要確定是順著風的方向畫。

2 接下來，開始仔細地描繪不需要表現動感的區域，要留心不要在已畫好的形狀上突兀地畫上任何線條。並不是每樣東西都會移動的，而這些穩定的區域可與會移動的區域產生對比，更強調了這幅圖畫中場景的動靜感。

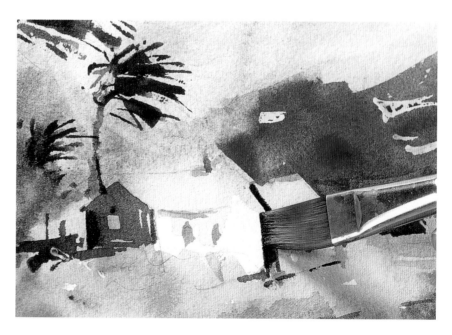

3 不要怕弄塗濕你的畫，使用硬油
畫筆刷刷開畫上顏色的區域，使
其背景顏色混合。這樣的技巧可以創
造出動感。這些技術你遲早會上手，
且達到爐火純青的境界。持續練習直
到你能成功地表現出動感並讓自己滿
意為止。

4 用手指擦去遮蓋液。特別強調出
被風影響的事物，用翎筆強調曬
衣繩跟旗竿上具有方向性的擺動。注
意曬衣繩上的衣服在風中飄動的細
節，如此可強化場景中的張力。

5 最後的成品顯示出強烈的飄動
感，並創造出一個多采多姿的繽
紛風格。不要害怕持續嘗試新事物，
或擔心受其他畫家繪畫技巧的影響，
最後你終會建立屬於自己的風格。

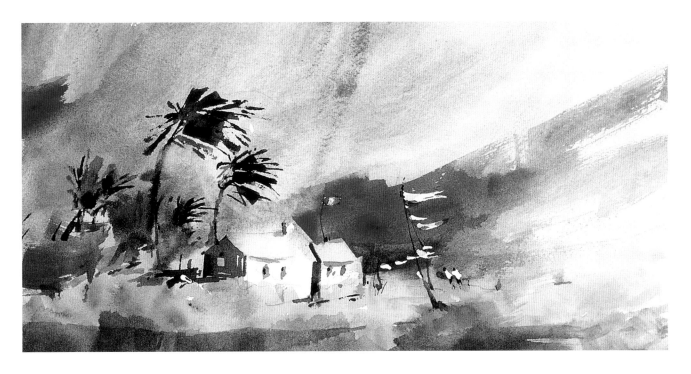

D 示範：赭色

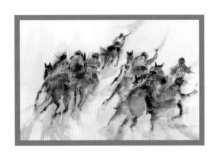

一般而言，畫馬或描繪動物是十分具有挑戰性的，再次強調，做出大膽的決定，盡力去畫出所見事物是很重要的。這種高溫、氣氛熱烈的景象，會反應在你所使用的色彩以及下筆的方式中。當你畫畫的時候，想像炎熱、汗水，還有漫天塵土的情境。這種「濕中濕」的技巧，特別是在開始營造整體氣氛時，就要準備在作品風乾以前，以相當快的動作畫完大部分的構圖。

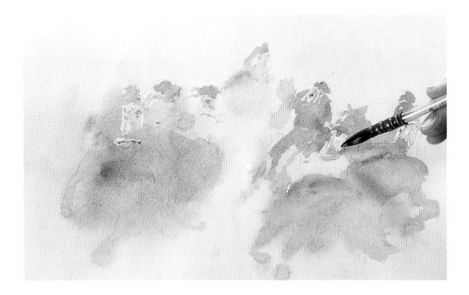

1 準備好構圖。用遮蓋液遮住一些區域，例如衣服、帽子等，以生茶紅大量上色。趁顏料未乾，馬上加入焦茶紅來描繪馬，讓顏色自然混在一起，確定底部的顏色淡入且柔和，看起來就像馬蹄飛揚引起的塵土。

2 檢視初次的上色，再添上更多焦茶紅及生茶紅，或者用兩者的混色來上色。

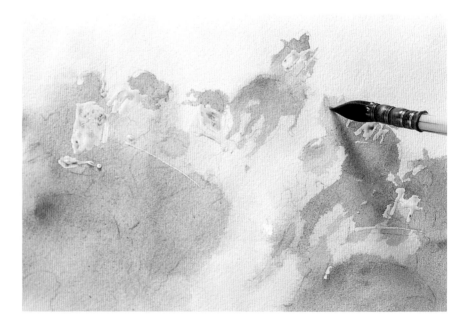

3 此時，這幅圖畫還是溼潤的，看起來很模糊，不過已大約可看出所畫的主角。儘管構圖還很鬆散，但已經傳遞出實際場景的真實氣氛。

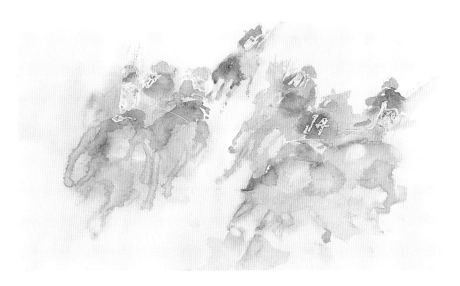

4 當顏料乾後，再描繪更詳細的部分。在馬的頭與腳畫上焦赭以描出形狀。這時場景開始變得生動，並能表達出動感。

5 一筆畫出馬尾，確定你的畫法是先重壓、拖曳，然後輕輕地勾起，以此強調出線條的速度。畫出這一筆要運用手臂而非手腕的力量。

6 用手指擦掉遮蓋液，畫上更多顏色和細節，確定你上色的區域是此階段最深、最暗的地方。

7 使用一枝翹筆畫出細微的線條跟細節。用點觸與快塗的方式表現飛揚的砂礫及塵土。

8 用一枝平筆沾清水，或使用一支硬的油刷畫筆在馬蹄附近的區域拖曳出動感，使這兒的影像模糊。這是使影像產生流線型動感的畫法，以此技巧表達出物體移動的感覺。

9 多加練習濕中濕及擦洗法，這兩種技法可創造出你想要的動感畫風。如果你在任何階段發現紙張快乾了，可拿噴水器輕輕地在紙面噴一些水，以保持潮濕潤。如果畫板放歪了或是移動方向，顏料可能會輕微的流動。

上圖：「狗與樹枝」，作者：露西·威利斯（Lucy Willis）。趁顏料未乾前，快速地畫，讓畫筆在上面流暢地移動，以畫出模糊的動感。這是描繪口鼻以及前爪的快速畫法，以清楚地描繪出狗兒的外型。

5
描繪風景

一般而言，風景畫就是「寬廣的視野」之呈現。也就是將眼睛所見到最多、最遠的景象描繪出來。

風景可能是最受歡迎的水彩畫主題。雖然風景畫包括的因素很多，例如：建築物和水域，但是將整體的風景呈現出來仍是必要的。當你開始著手風景畫時，請記得：重要的是視野的本身，而不是組成風景畫的各個細微因素（雖然這些因素也很重要）。

風景畫通常畫在橫式的畫紙上，或者畫紙是寬度大於高度的格式（與垂直的，及肖像畫所使用高度大於寬度之格式相反），這並非固定不變的，但這樣的格式有助於擴大風景畫的視野。

在多數情況下，一幅風景畫會包括天、地，及兩者間的景深變化。天與地的關係在本書中已有討論（請見56-58頁）。風景畫中可能有背景（有時只有天空），一個中間的景象（表現出景深）和一個前景（靠近觀賞者的近景）。

這三個因素的關係、運用透視法的技巧，以及色調的改變，都已在前面幾章作過說明。但是最重要的是，要懂得如何應用這些知識去決定風景畫的主題。

當你注視著下筆處，試著想像可能的做法：如何佈置焦點、陰影和光線？你需要在草稿本或相片上紀錄什麼資料？

想像你將會用大膽的筆劃勾勒出大面積的風景。背景將在何處與中景交會，而中景又在哪裏連接前景？

這時「取景器」是很實用的，它可幫助你在取景框內預覽完成後的圖像。依你所在的距離即可輕鬆地調整卡片的邊界框邊大小（見20頁）。

你可藉由注意色彩及細節的速寫達到最好的水彩效果，然後在工作室完成最後的步驟。不過，如果有機會在安靜的戶外工作一整天，請好好把握，因為結果將與在熟悉的工作室中所做的構圖大大不同。

試著描繪窗外的風景。如果有固定的場景，那麼你不需要外出就能留下四季裡不同風貌的景象。保留這些畫，每年拿出來比較，並且表列出你的進步。盡可能的到戶外寫生。這將賦予作品更多靈感和更深的感動。

我畫的綠色系看起來不夠鮮明，如何才能使它們更生動？

綠色系對於風景畫格外重要，然而要找出適合用於眼前風景中的綠色，總是非常困難。不要刻意地重新改造在大自然中看到的色彩。重要的是運用的顏色必須能反映出看到的景物。夏日中耀眼的翠綠、秋天時灰黯的變化……，都要忠實地在畫作中表現出來。

1 綠色是由藍色和黃色所組成的，因此，試著混合任何一種藍色（普魯士藍、天藍、群青色）與任何一種黃色（鎘黃、赭黃、檸檬黃等），然後以純黃色或藍色做為亮調的用色或一般上色。

2 試著混合佩恩灰與藤黃，以創造出暗綠色的色調。為了加深綠意，試著加點焦茶紅進去。

大師的叮嚀

有三個必須考量的重要因素：綠色系中的顏色對比、觀葉植物的數量，還有背景或距離的光線考量。不要製造出大範圍、混雜而成的綠色。盡量使用自己喜愛的單純顏色，不過偶爾不妨可以增加一個你已經試過並熟知其效果的綠色。

3 為了使綠色更為鮮豔，不要將觀葉植物的整個畫面塗滿，留點空間去顯現光線所造成的縫隙和光點。簡化形狀，切記光線會導致陰影的產生，因此觀葉植物上的暗色區塊會使得綠色看起來更生動。描繪觀葉植物時，請留心艷陽下的陰影通常是藍色的，而樹幹與樹枝也並非是全然的褐色。留下一部份白紙的原色，如此綠色在其中才能更加閃耀，並以相近的色調使綠色顯現出溫暖的味道。

下圖：莫拉·克林奇（Moira Clinch）所繪之「奧弗涅地區」。冷暖色系間的強烈對比與明暗的濃淡變化，使法國南部的陽光景色鮮活起來。

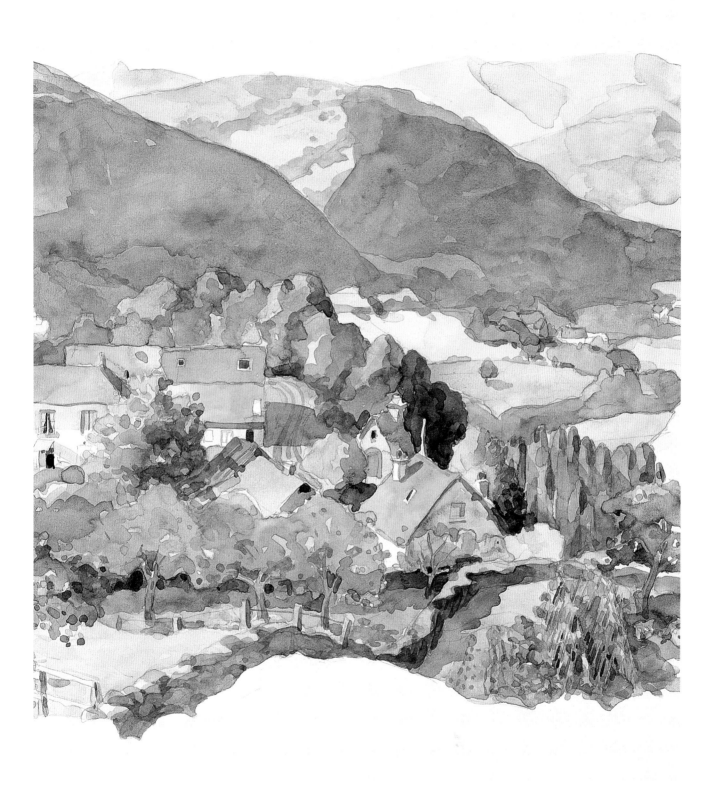

我畫的綠色系看起來不夠鮮明，如何才能使它們更生動？ **81**

雲該怎麼畫？天空好像總是與畫中的其它部分脫離，該如何補救？

與創作其他的水彩主題一樣，你必須多方嘗試。將雲視為風景中的一部份，而且花點時間以不同的方式去練習。許多學生都把天空視為一個獨立的個體，然而事實上它就是畫中的一部分。通常一開始的渲染（不作進一步的修飾）就可以融入背景，使它成為天空的一部分。

1 試著從傾斜的畫板頂端開始使用濕中濕。允許天空的顏色流入畫面其餘的部分，例如：從天空到地面。然後在其餘的部分也加上天空的顏色，抹去多餘的顏料。不要怯於在天空中加入其他顏色（例如，淡紅色、佩恩灰，或者生茶紅）。

2 雲的畫法很簡單，只要留下白紙的原色，或用乾筆抹去天空中渲染的部分，好露出畫紙原來的白色；也可以使用紙巾或海綿達到相同的效果。

3 陽光從雲端釋出光輝，是常見的景象，這使天空更富有戲劇性，並因而產生映照在地面的斑駁陽光。

大師的叮嚀

別把雲畫得像是飄浮在空中的島嶼。仔細觀察，並紀錄下雲的變化。天空不一定總是藍色的，而雲朵也不見得是白色的。雲常常會反映出其下景物的顏色，而不是只漂浮在空中的。

上圖：湯瑪斯・格爾丁（Thomas Girtin）所繪之「白色的房子」。格爾丁只使用了五種顏色：黑色、藍色、赭黃、焦茶紅、淡紅色，就畫出輕柔的氣氛。但是他也經藉由色調及形式的變化，捕捉到土地、天空與水域之間的微妙界線。

下圖：大衛・貝拉米（David Bellamy）所繪之「Pantygassegby之夜」。天空下遙遠的樹枝直指天際，雲層厚厚地籠罩著，傳達出夜晚的腳步近了。

在戶外作畫時，該如何解決光線持續變化的問題？季節性的
最佳主題是什麼？

水彩輕巧便於攜帶，是在戶外寫生、捕光捉影的優秀工具。一般而言，戶外寫生的主題與
季節是息息相關的。春天的花園和花朵，秋天暖色系的樹木，冬天的暴風和大雪以及柔
軟、翠綠的夏日景色。這些都是適合的水彩畫主題。但何不進一步試著去組合不同的條
件，並且將注意力集中在光線如何變化的問題上呢？

1 不斷嘗試調色，直到你發現混合
的成果十分悅目為止。記得在繪
畫期間多嘗試混合色彩。在筆記簿中
紀錄下這些混色的搭配，並加以分
類。在筆記簿中有系統的記下你喜愛
的混色，這將有助於往後的創作。

2 夏雨、冬陽由於對比的強化，使
得畫作更戲劇性。烈陽下的裸枝
比綠葉更具有繪畫上的挑戰性。不妨
逆向操作，試著突破傳統：一個損壞
的牽引機比能運作的機具更為有趣，
沒有東西比「完美」來得更無趣。

3 假如覺得戶外的作品需要回到工作室中加工完成，你可藉由照相或畫草圖，將光影的位置和其他視覺線索紀錄下來。要有計畫的去執行這個步驟。

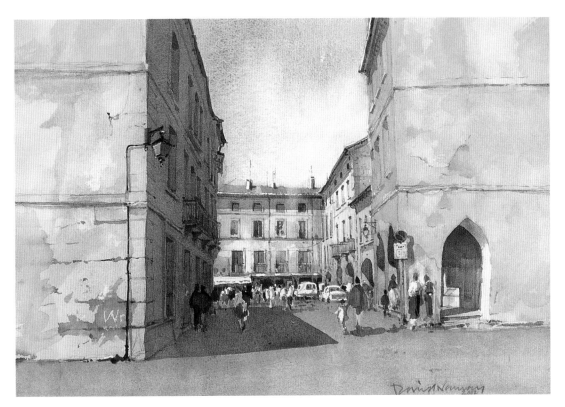

4 這幅畫是靠著紀錄有光影、顏色、細節、時間等因素的筆記，在工作室中完成的。這個景點無法在現場完成，因為我們鎖定的焦點在道路中央。壁面的草圖、相片和筆記，對於這幅畫的完成都是必備的要件。

示範：聖露西雅的夏日假期

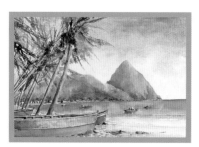

這幅夏日風景使人聯想到所有與夏天相關的因素。就像其他的畫作一樣，盡量把自己融入畫中：想像正置身於這片沙灘，耳邊迴盪著微風拂過棕櫚葉的沙沙聲響。這幅畫主要強調對夏日艷陽及萬里晴空的整體印象。在多數情況下，這表示天空可用簡單的藍色渲染帶過，但為了使天空看來更炫亮，我們採用漸層上色或擦拭的技巧。記得讓畫作邊緣更加柔和（見58頁），並善用迷濛的背景，它們會為你的作品添加氣氛。

1 從天空開始下筆。為了讓使水平線的效果顯得較輕淡，將畫板倒轉，稍微傾斜10度。在天空的位置塗上均勻的天藍，讓它保持這個位置，直到完全風乾。

2 抬高畫板右側，將遠處山丘塗上天藍和金黃混成的綠色。以溫莎藍填滿海洋，並在遠處山丘塗上一點藍色，產生迷濛的距離感。必要時，用紙巾輕輕擦掉多餘的顏料。

3 以生茶紅畫前景的沙子，船則塗上綠色、藍色和橙色。小心使用顏色，並往相同的方向揮筆。

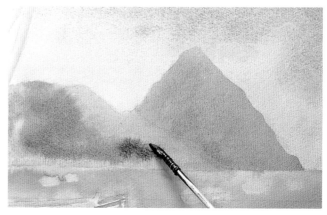

4 加強背景，而且以朝上的筆劃塗樹幹的顏色（順著樹木生長的方向）。在前景使用佩恩灰和金黃的混色，以呈現出暗綠色的效果。

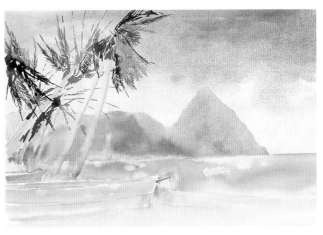

6 該是思考畫作品質與決定進度的時候了。等作品風乾後，再進行下個一步驟。

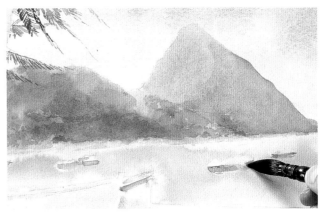

5 將青綠及橄欖綠的混色，用平筆塗在棕櫚葉及樹枝上。再用平筆的邊緣修飾葉子的邊線，使用畫筆刷出觀葉植物較寬廣的區塊及較深的叢聚處，記得要變換葉子的顏色，以保持其趣味。

7 使用尖頭貂毛筆畫細微的葉子或樹枝。為了使夏日的觀葉植物顯出生機及潮濕的樣貌，可使用印度黃、金黃、藤黃和天藍的混色。船的細節也要多加著墨，例如陰影處就以比船身略深的顏色變化來表現。

8 加強沙灘上船隻的顏色以及其他船隻的細節。以調色盤上的任何顏色沿著海岸線、船隻做點狀裝飾。如此有助於色調的一致性與連貫性。船開始看起來更立體了。

9 用溫莎藍渲染海水的區域。確認
手邊備有中型的圓筆和小圓筆。
以大筆揮過大部分的海面，但避開船
隻的部分，確保你畫出了界線分明的
海平線；改以小筆完成細節的部分或
水中的漣漪，看起來就像是與沙灘邊
的海水緊密相連一樣。

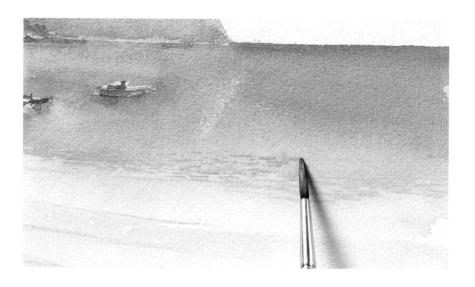

10 畫出海浪在海岸邊綻開的線
條。運用群青和佩恩灰增加
陰影，尤其要畫在樹幹上。先用大
筆，再以平筆刷抹平陰影的邊緣，如
此可以突顯出樹幹的質地。

11 在遠處的山脈加入陰影及隱密
的峽谷。在前景滾上深綠色以
增加質感，再用佩恩灰由船尾朝船首
方向刷上陰影，突顯船隻的曲線。

12 運用小筆以乾刷法和中國白製造出浪花拍岸的效果。使用畫刀畫出其他白色的標記物件。例如：遠處的遊艇以及山坡上的建築。

13 直接從顏料管中沾取鎘紅和鎘橙畫遠處海灘盡頭的景物，建築物則用中國白上色。最後，決定要加強的地方，並用鉛筆畫出船上繩索。

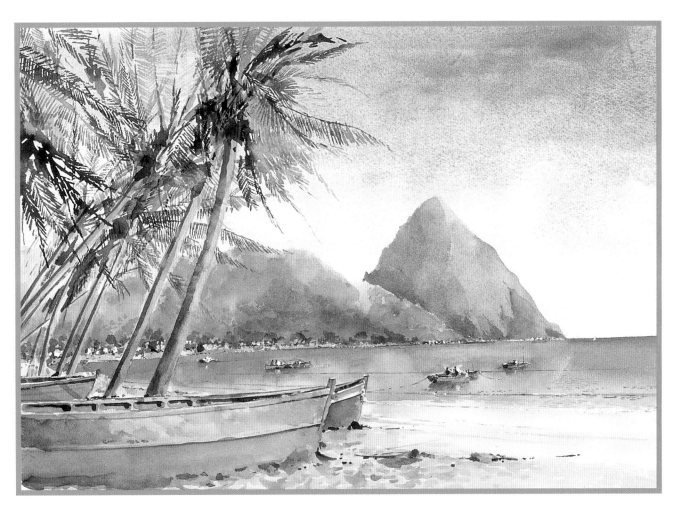

14 以調色盤上有限的淡色調來表達光線和空氣。萬里晴空逐漸消失在水平線細緻的色調中，展現出空間的無窮無境。前景的船隻打破了單調的畫面，也與遠處的連綿山丘形成完美的對比。

如何畫出生動的四季樹木和觀葉植物？

必須避免的通病是——仔細地去畫出每一片葉子、樹枝、花朵或花苞。當我們注視觀葉植物時，大腦會接收到許多訊息。但大體而言，我們留下的印象是一大片的色彩，或是樹與樹之間的光影。這是作畫時所要呈現出的一般印象。觀賞者的大腦會隨著你所加入的細節而作一些調整。

1 試著以非常輕淡的顏色開始，然後混入深淺程度不一的綠色（濕中濕）。再以濕中乾技法塗上其他的綠色。請確定一件事：通常觀葉植物邊緣的綠色都比較淡，而中間或樹枝較稠密處則較深。

2 讓光線由觀葉植物後方照射過來，再從一大片綠色葉叢中篩落。以同樣的方法，將綠色以點狀筆觸快塗在天空的顏色之上。

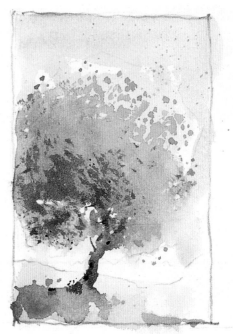

3 在描繪細節之前，先完成初步的色彩和明暗的安置。在描繪樹叢之前，先計劃並完成背景的上色，並且讓不同的色彩稍作融合，以相同的方式處理樹叢與枝幹的部份。

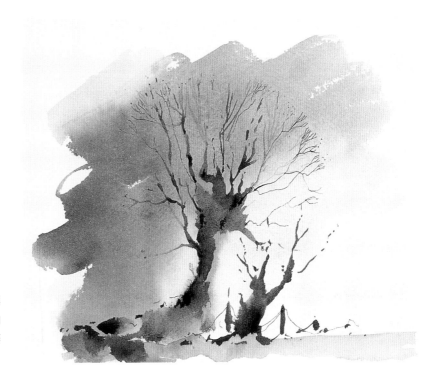

4 切記！冬樹的細枝具有有趣的形
狀。以尖頭貂毛筆順著生長的方向
揮筆，否則也可利用翻筆作細部的修
飾，使其在天空下顯得線條分明。

下圖：莫拉‧克林奇所繪之「湖邊樹木」。濕中濕以及濕中乾的技巧組合使畫面有
趣而富有變化。重複塗刷造成的顆粒狀效果使巨大的樹幹呈現出質感。葉子上的
重複筆劃也達到斑駁光影灑落的效果。

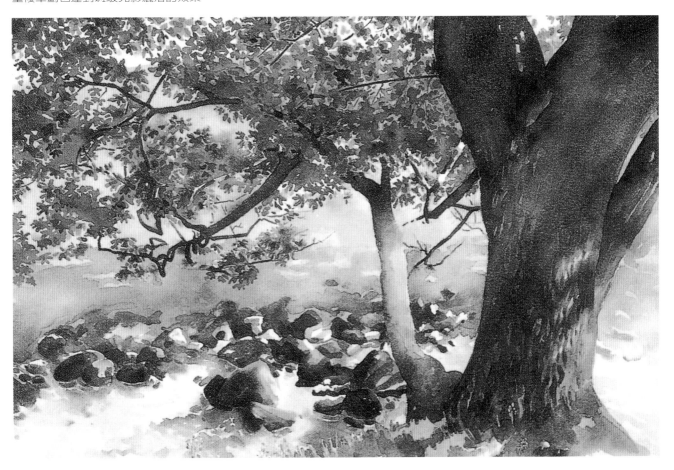

如何在雪景中運用色彩，並畫出下雪的景致？

雪景是水彩畫最喜歡的主題。在畫下雪的場景時，遮蓋液是一個很有用的工具。用牙刷將遮蓋液輕彈上畫面，當把遮蓋液擦去時，馬上就可以很明顯地畫出下雪的感覺。

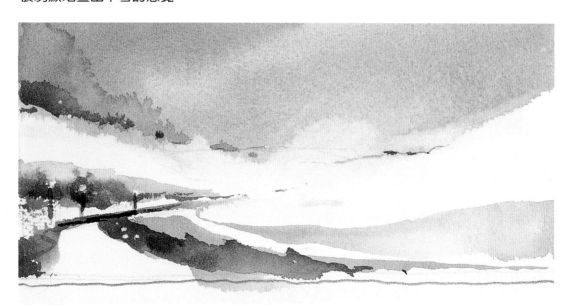

1 典型的雪景可能很容易預見，而且沒什麼變化，所以在熟悉技巧之前，可以選擇一個特別強調效果的雪景，或許你可以選用非傳統的方式來畫。雪也可能是很骯髒污穢的，不要怕呈現雪的這個面貌，因為這樣可以更加強調出其他區域雪的純白。

大師的叮嚀

畫雪景時，不要在雪的白色區域周圍上色，而是留下空白的形狀，用以對比暗色背景。

2 這是一個重要的手法，將遮蓋液灑在整個場景上是很適合的方法。用牙刷或搖晃點上去的方法，把遮蓋液以隨機的方式灑上去，要確定滴下去的液體大小要不一樣。也可以把將遮蓋液灑上欄柱的頂端或其他區域，製造一小塊白色集中的區域。最後可以使用畫刀或小刀，但不要過度使用這些技巧。

3 天空可能非常灰暗且沈重，所以要調和其他的顏色來上色。使用佩恩灰搭配群青，甚至可以適當地加上一點焦茶紅。藍色混合棕色會產生很適合雪景的漂亮顏色。不妨嘗試看看，不要怕在畫上的暗色區域使用這些混合色。

4 要確定整幅畫是否使用相同的陰影混色，一致性是很重要的。仔細觀察雪的陰影來自哪個方向，也要留意兩側邊緣和平坦的雪堆上的平滑曲線。

5 使用乾筆法畫出小徑上或路面散亂的雪堆。這些被踩過的雪堆形狀會與純白的雪產生對比，並且使作品更寫實。

示範：雪景與樹

這裡的重點是去描繪有多少雪地會保持純白。一開始先確定紙上大區塊的雪堆要保持原始的白色。當開始上色，這些生硬的白色會因為各種灰色的變化而變得柔軟。最後，可能留白部份已經不多，但是整幅畫看起來主要還是由白色的雪構成。注意畫的組成、三分法則以及整個影像的架構，這些重點都在之前的章節提過。

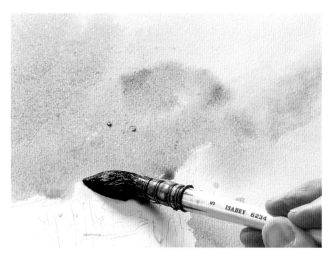

1 準備畫草圖，描繪山丘、樹木和建築物的外型。在建築物上使用遮蓋液（可以隨意的點觸，稍後再把它畫成白色的屋頂），並在欄柱上緣以遮蓋液來表示雪的堆積。用牙刷把遮蓋液灑滿整幅畫，然後用一隻舊畫筆刷上一些較大的點。在這幅畫中有一大塊白色區域是沒有上色的，所以使用其他顏色時要小心，不要污染了這些白色區域。在天空加上群青跟深茶紅，然後在天空左側加上焦茶紅及深褐色，表示天空的暗沈。這部份可以對比出右邊天空的明亮光彩，且暗示一場暴風雨即將來臨。這樣也創造了一個黑暗的背景來對比雪堆的純白。

2 詳細描繪風景的細節來對比白色雪片區域。確定這些畫緣是俐落且全面的。

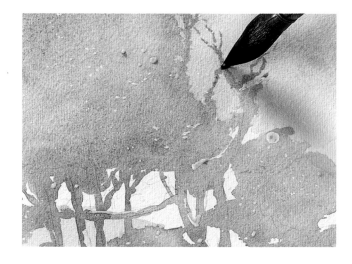

3 用濕中濕畫樹木，且描出樹枝，讓樹身很明顯地延伸出樹幹或樹枝，把細節描繪清楚。當上色完成，光禿禿的樹幹就可以呈現出冬天的感覺。

4 進一步使用深褐色、焦茶紅和群青，使天空變得更灰暗。將畫垂直地放置，並從遠處檢視它，以確定整體顏色與構成是否平衡。

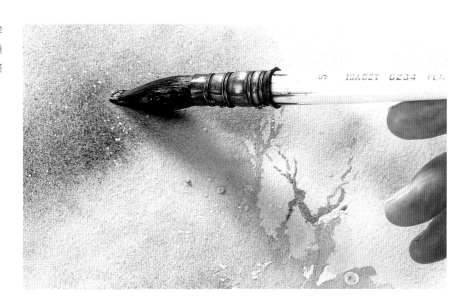

5 以滾動畫筆的方式，有方向性的上色，使右邊的天空更暗沈一點。儘量加快動作，以免看起來不自然。

6 如果你已經對作品感到滿意，且認為在這個階段已不需要再多加什麼動作，那就讓畫表面全乾後，再開始下個階段。

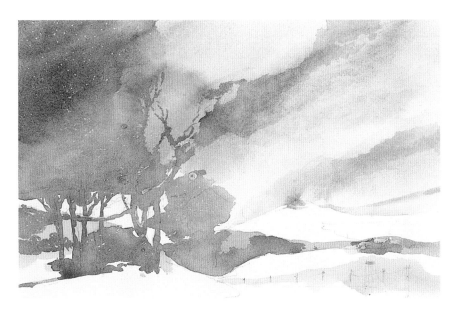

7 在潮濕的表面上使用較深的顏色
來強調天空的藍。天空的顏色不
要看起來太平緩，而是應該由對比的
區塊組成，來加強趣味跟動感，以創
造氣氛畫出氣氛。

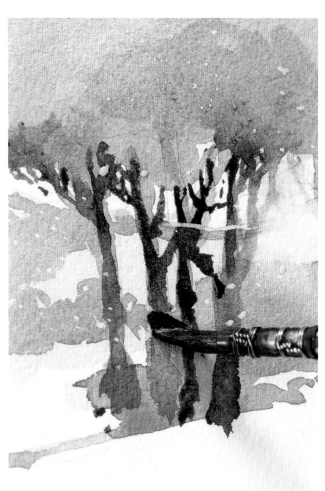

8 用焦茶紅、深褐色及深灰強化樹幹本體。讓顏色稍微
散開，不過多餘的顏色要用紙巾擦掉。使這些顏色在
雪中看起來保持鮮明。

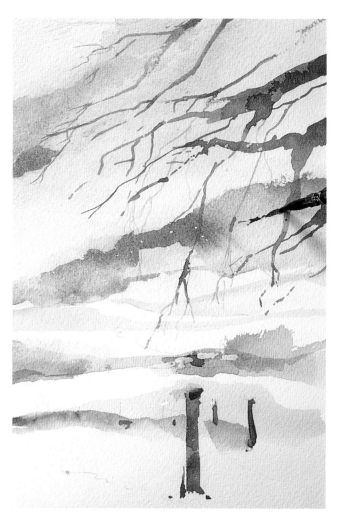

9 在此階段讓所有的顏色風乾。右側天空看起來過於空
洞，使得這幅畫看起來沒有被「框住」。為了補救這個
感覺，從前景右側加上懸空的冬樹樹枝。

10 以細心衡量過的筆觸畫出樹叢；部分隱藏在遠方的建築物，則用平筆的邊緣畫。由於畫筆上的顏料變淡，有些樹幹的顏色會淡一些。

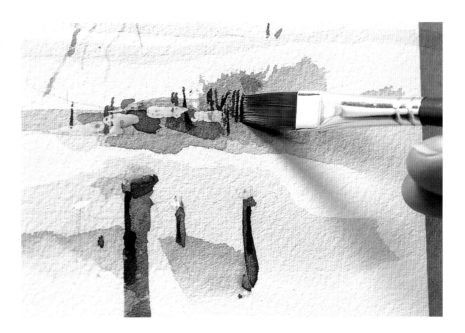

11 混合焦茶紅跟佩恩灰，使用乾筆畫法沿著路面掃過，這樣可以畫出路面雪堆凌亂泥濘的樣子。順著動線下筆，不要來回畫，否則路面會變成很生硬的一道色塊。

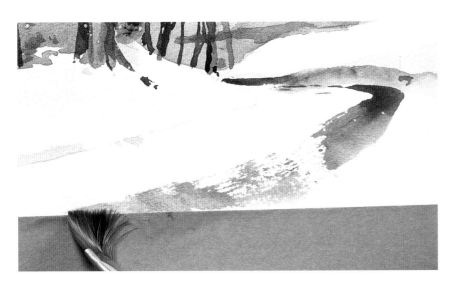

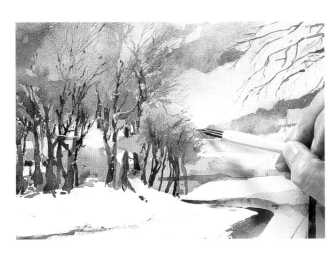

12 用平筆劃上小樹枝與分叉，並使用翹筆描繪最細微的部份。這些小動作會使畫面生動起來。

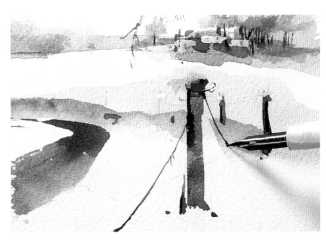

13 用翹筆畫圍牆上的電線，並在雪中塗畫一些點狀與標示。這些將是整幅畫中最深的顏色了。

14 在最前方的樹木底端的一些白雪區域用牙刷噴灑上深褐色。

15 混合群青及佩恩灰的淡色來畫白雪的陰影，讓邊緣顯得鮮明而平順。

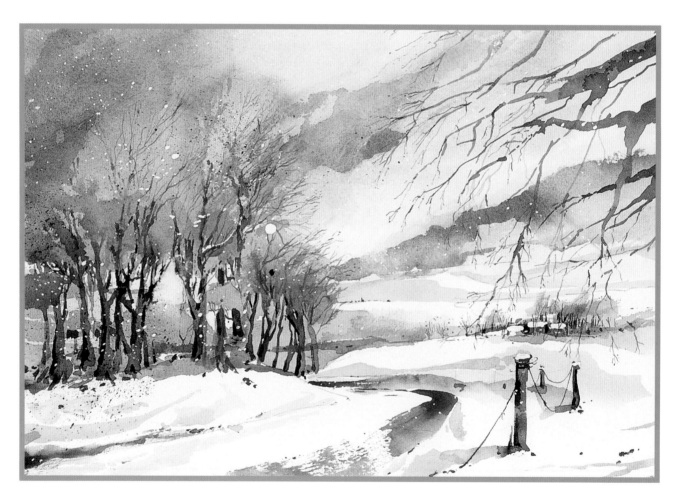

16 這幅畫運用了噴灑及乾筆畫的技巧，也告訴我們如何巧妙組織陰影跟光亮，創造出畫面的氣氛跟感覺。注意畫中右側的樹木點出整體的畫作結構。感謝有這麼

多不同的技巧可以使用，最後終究巧妙地創造出一種蕭瑟冬日的景象。

上圖：「通往海洋的路」，畫家：米爾頓・艾維力（Milton Avery）。在炭筆畫上使用水彩，艾維力畫作的主題有些抽象，但不失簡潔有力，表達出寬闊的雪景以及雪中點點樹叢的感覺。

下圖：「暖冬」，畫家：瑪格麗特・馬丁（Margaret M. Martin）。水彩畫非常適合用來畫出迅速融雪的媒材，在此畫中，明顯地呈現這種感覺。注意房子的溫暖灰泥色在路邊的水池中反映出來。控制良好的上色可以傳達出光亮的感覺。

示範：雪景與樹　**99**

6
勾勒城鎮風光

城鎮風景呈現出水彩畫令人興奮及無限的可能性，部份原因是來自畫作的主題，但絕大部份是來自有趣的觀點。當你面對寬廣的街景，視野常被侷限於「地平線」上。城鎮風景畫將視野向前、向上或向下延伸，當然也包含了複雜的比例。

了解比例和建築製圖的基本原則的確有幫助，但絕非必要。重要的是城鎮的整體氣氛與流露出的感覺。

有些畫家較注重街道的複雜性。試著只專注街道的某一項元素，其餘則與背景融合。可著重於商店門前、市場貨攤、老教堂，而不需完成整個街道。

可留意城鎮中較不明顯的景點。工業區、船塢建築及蕭條區域，經常能呈現極佳的形態與色調。

城鎮風景畫應隨時間表現出不同的光照，以及陽光下建物的陰影。薄霧可為街道增添奇特而浪漫的元素。

夜晚是城鎮風景畫的理想作畫時間。儘管大部份景色是暗的（除了月光），但城鎮風景畫可運用街燈表現各種形式的陰影，並以燈光照亮鄰近建築和路面。

此外也要考慮雨落在建築物或雨傘上的效果、人行道上的反射，以及在商店或遮雨篷下躲雨的路人。也要思考如何運用燈光，以捕捉黑夜中的雨滴。

當你走過城鎮，所有景物皆高於商店前的水平線，在指示牌和布告板的位置做記號。當你身在高樓大廈，看看腳下的景色，想像畫作的重點以及透視的改變。

繪畫存在多種可能性，只要加以探索就能體會城鎮風景畫的迷人之處。藉由描繪個體和群體，特別是運用快速輕鬆的作畫方式，以發展繪畫技巧。城鎮風景畫中的人物雖無絕對必要，卻能傳達大小比例，並呈現當時的時間或季節，使作品更引人入勝。

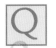

城鎮風景應以何種角度呈現？

這個重要的問題關乎城鎮風景畫的成敗。描繪城鎮風景最重要的因素就是透視，它能傳達出你看城鎮風景的角度。

1 正面圖（如建築物前方的景致，但不考慮透視）是常見的主題。值得注意的是，常可由建物本身或其前方的事物，了解建築物的細部圖。

2 一般作畫都採取與街道水平的觀點。在此情況下，會增加建物的高度，景物的距離比例也會隨透視點的向後延伸而縮小。

大師的叮嚀

用色彩、趣味或畫面安排的技巧來強化焦點。接著在考慮畫何種城鎮風景畫時，想像從相機的觀景窗望出去，或做硬紙板來找出要畫的景物；然後想像最終的成品。花點時間做這些事，但別拿風景明信片當做繪畫範例，雖然構圖正確，但是缺乏真正的趣味和衝擊力。

3 由於城鎮風景包含建築或道路，所以水平線非常重要；也就是說，你得注意自己所站的位置與地面角度的相關性。畫屋頂或從高處窗戶向下望的角度較普遍，但得確定底下街道的透視比例是正確的。

我把建築物畫得像盒子似的，如何讓它們變得更寫實有趣？

多數建築物都有建築細部圖，而建築物會經由細部圖進行修正。確定你不只畫出集中的建築物的龐大軀體，也注意到它們的細節。

這些細節在人行道、道路以及鄰近建築上投下了陰影，在另一面牆上投映出拉長的建築物陰影。綜合上述這些因素，一般建築物才會形成所謂城鎮風景畫的主題。

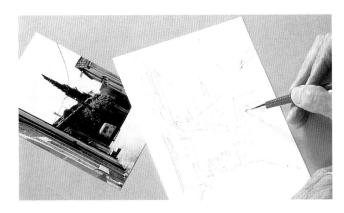

1 電話和電線、煙囪、電視和收音機天線、排水溝、排水管以及突出的屋簷與其陰影，都是重要元素。專注於手中繪製的畫；即使是在描繪階段，也要儘快畫出這些細節。可能的話，在建築物前的前景畫出人群、汽車或樹木。

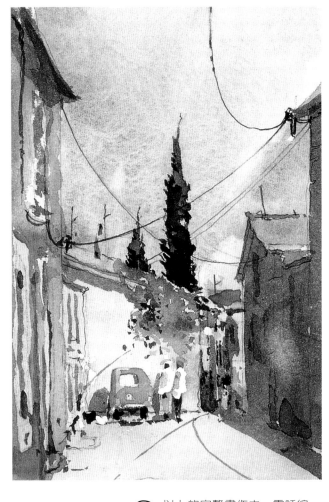

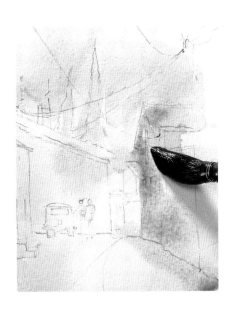

2 一旦確定了建築物的背景顏色，建築物的陰影也可使用相同的顏色。先不要在較暗的區域加強或減弱顏色，等顏料乾後，再覆蓋在最暗的區域。別太專注於陰影，當陰影在牆壁呈現不完整性，正是呈現真實感的作畫方式。

3 以上的完整畫作中，電話線、電纜與其陰影「固定」了建築物的位置，也產生立體感。這幅畫呈現出寫實的感受。我們可以看到，右邊的電線陰影落在路面，左邊的則落在反射到屋頂下，由此可看出屋簷的深度。徒手畫這條線，可在不平的牆面顯示出牆上的波動。

如何描繪棘手的主題，例如車輛或行人？

規則一：不要害怕，下筆畫就對了。汽車不太容易畫，而很多畫家認為以車輛為主題，會過份突顯，反而使觀畫者的焦點偏離。對多數畫家來說，人物是不可或缺的元素。但除非畫作焦點是個人或團體，否則他們不會看得太重要。一般來說，最好別在這些主題上過度琢磨。

交通工具

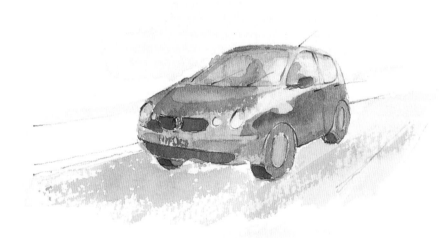

用處理建築的方法來處理車輛：迅速而輕鬆地描繪，增加足夠的細節表現汽車或卡車，並確定描繪的比例適當。不要畫會破壞作品的車輛；可以忽略它們，或將其畫在你認為有用的地方（省略比較難畫的東西）。從左圖來看，是以精細的手法描繪汽車；這將吸引觀畫者眾的注意力而轉移了作品本身的焦點。下圖中的汽車只是隨意描繪，而車輛在城鎮風景畫中可能正因為難以辨認，不至於偏離觀畫者的焦點。

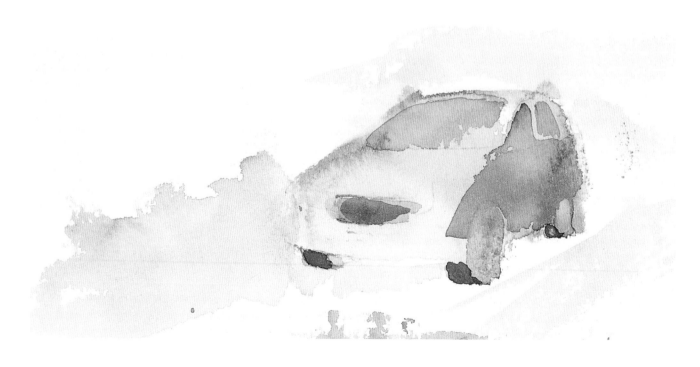

1 以快速輕鬆的手法描繪人群，他們便能如你所願，隨時出現在畫中。只需運用三、四種快速自信的描繪手法即可畫出頭、身體及足部。

2 練習描繪不同類型的人：男人、女人和小孩。加入必要的細節，不用花時間琢磨輪廓。

3 即使是寵物，也可重點式地添加細節。只要大略地描繪牠們即可，不需過份琢磨。畢竟你畫的是狗，不是詳細的透視圖。

4 用這個技巧畫出人們排成一列或群聚的情形。拿人物的高度和位置做對比，簡單幾筆就把人畫出來，否則他們會吸引太多注意力，以致偏離這幅畫的重點。

影響城鎮風景畫的其他因素？

想像走過城鎮的感覺；回味城鎮的焦點和特色。提醒你身在何處的視覺線索是什麼？試著在畫中涵蓋所處的環境。在夜晚或雨中，城鎮有何迷人之處？城鎮由許多牆面組成，而牆又常被不同材質製成的招牌和標誌所掩蓋，多注意這些元素。

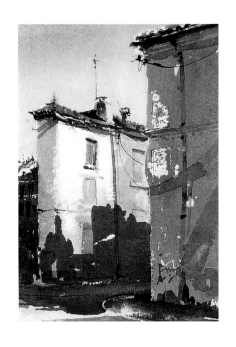

1 不要忘記廣告牆與海報們造成的牆壁剝落表面。試著重現這個效果。

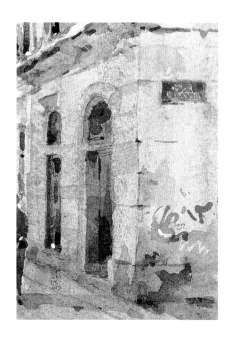

2 不要怕表現牆上的塗鴉──它不需要可辨識，卻有助於將寫實的感覺融入畫中。由磚塊、石膏及石頭構成的牆壁，不應像平面一樣被忽略。試著畫出不同的表面。

3 這是筆記本上的素描，畫的是小鎮的住宅和牆壁，已經淡淡上了生茶紅。

4 牆上淡淡的生茶紅，也可變換其他顏色（如焦茶紅、生赭，或深褐），好讓部份底色完全透出來。

5 待顏料乾後，用平筆和紙巾清理特定位置的顏料。加入暗色調，強調灰泥牆的質感，陰影有助於呈現整體效果。用細筆或鉛筆在灰泥牆上加入線條和裂紋。

6 嘗試使用擦拭技巧表現石頭和磚塊，此階段中需要用到平筆、清水及紙巾。

7 別忘了牆壁經常滿是污漬。用水把將紙塗濕，滴下顏料，這跟雨水造成污漬是相同的原理。盡量傾斜畫板：當水快乾時，輕拍多餘的顏料以擴大水滴或污漬。

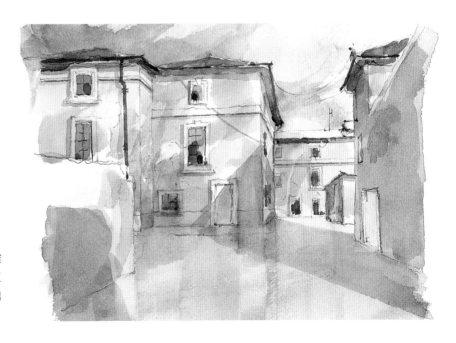

8 以相同的方法，只要利用平筆，也能製造人行道潮濕的倒影。確定要擦拭的區域呈垂直角度，並沿著反射建築倒影的線條描繪，要特別強調出屋角及柱子。

我對成品很滿意，但顏色總顯得不夠真實自然。哪裏出了差錯？

首先要知道，我們無法完全複製肉眼所見的景象。一幅畫無論複製得多精確，都無法與親眼所見的景物完全相同。放棄想完全複製實景的念頭，試著利用能捕捉感覺的色彩來調適心情。如果花太多時間在配色上，關鍵的瞬間很快就消逝了，而天候狀況可能改變原先的色調。試著找出景色的整體氣氛，勇敢下筆畫吧！

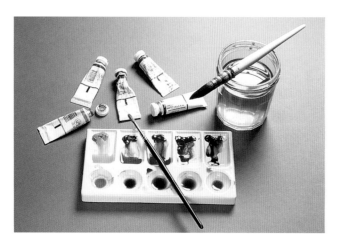

1 使用有限的顏料。你將體會到如何減少顏料數量來配合個人風格。儘管有多種顏料可用，你或許可以試著針對特定目標，只使用約6種顏料。本例中所使用的顏色，由左至右為：生茶紅、焦茶紅、紫紅色，群青色以及佩恩灰。

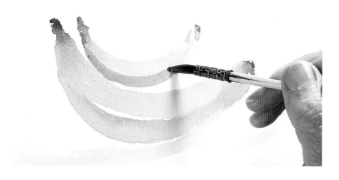

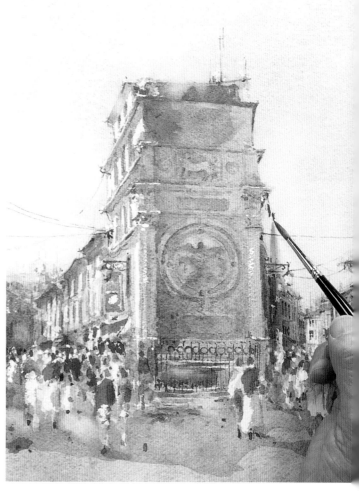

2 使用有限的顏色，可培養混色的自信，可以不加思索地用正確份量使黃色變暗。更重要的是，這會使你注重整體的色彩合成。

3 不要怕在畫中加入彩色的「點和塗抹」，這能鬆弛眼睛，並減少精確顏色的衝擊。將鎘紅的快塗法應用在行人身上，鎘紅與對角的紅色旗幟形成了一種平衡。

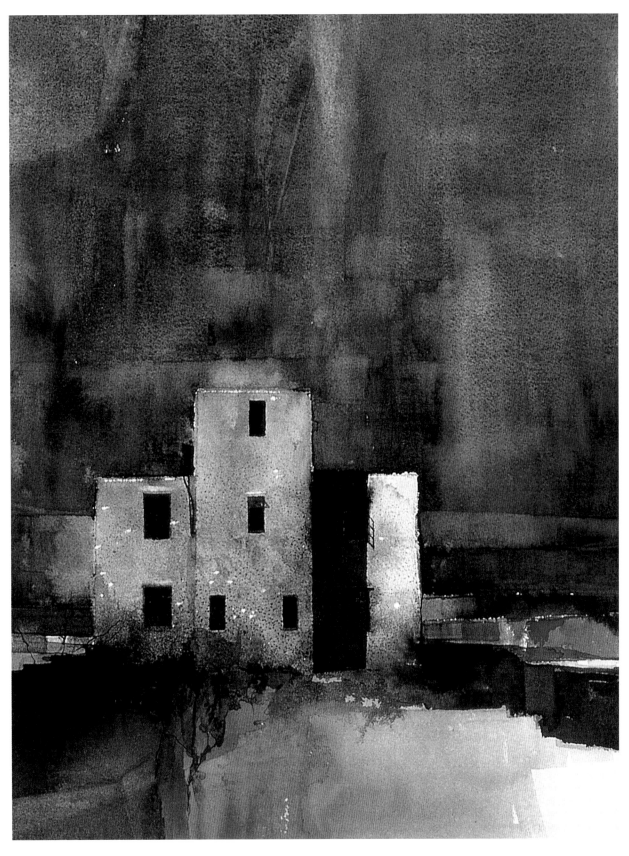

上圖：這幅顯眼的畫作是一座廢棄的瞭望塔，本畫以顏色來強調心情。雖然這幅畫的草圖是在晴朗的午後完成的，但畫家認為，荒廢的建築物需以陰霾的天空配合豐富色彩的前景，呈現出更戲劇化的效果。

D 示範 ： 烏茲的拱門

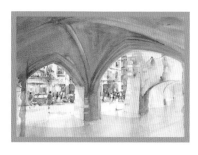

這幅畫以不同觀點結合了數種城鎮風景畫的特質；畫中只是淡淡地畫出拱門，位於拱形間距內的街道景緻也僅是驚鴻一瞥。你並不一定要像這幅畫一樣，勾勒出所有景致緻的細節。

找尋有趣的觀點，注意組成景緻的元素：建築物、人群、汽車、店面、陰影以及有趣的牆面。在這些元素中，最顯著的應是拱型的牆面。

1 首先，準備紙張。將畫板設好角度，並用拖把扇形筆或大圓筆刷沾清水弄塗濕紙張。等畫紙幾近全乾。

2 使用生茶紅與焦茶紅的混色，隨意塗刷整個畫面。你可以在特定區域塗繪顏色，這是稍後會用到的色調。

3 將深藍色加入較暗的拱型區域，並注意表面粗糙粒狀的產生。此技法可在上色時做出這種效果，但不要過度使用。重點就在細微的差別，因此，克制也是非常重要的課題。

4 這幅畫已經大致準備好了，注意垂直的筆痕營造出拱門下石板地階的倒影。要瞭解光的方向（光從左邊來），當顏料快乾時，以群青上色，重新描繪拱門，並為後續工作敷色。

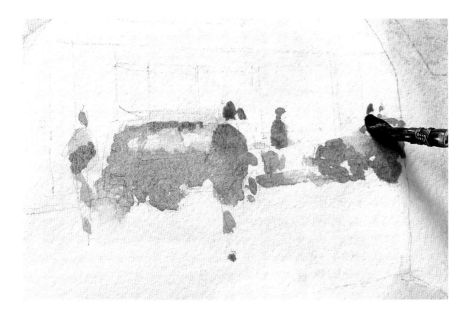

5 隨意描繪人形和車輛輪廓，並加強建築物的細節。現階段不宜過度誇張任何細節；只需建立大致的形態。

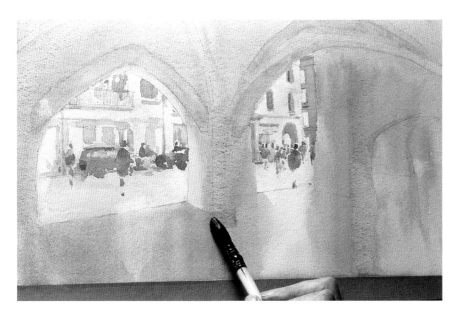

6 用茜素紅在拱門下的石階上色，以強調路面結構的改變。這樣上色可以突顯走道上的反射倒影。

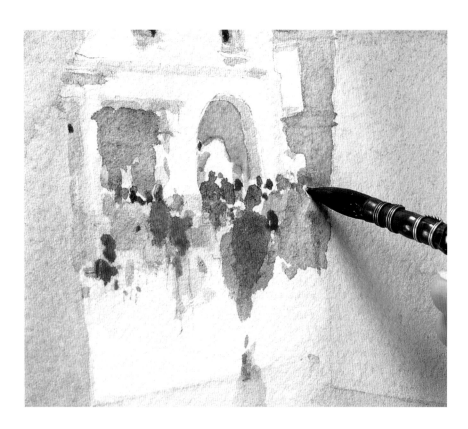

7 當你繼續描繪陰影區域時，注意在陽光中，窗戶常是是暗的。接著讓畫風乾。描繪出你所見到的陰影，但要記得陰影也會因色調改變，因此得視情況調整上色。儘可能讓日照區域穿過陰影。

8 這幅畫中大多數的元素都處於適當位置。先研究一下這幅畫，並記住為什麼選擇這個角度。等到下個階段則進入補足景觀焦點的細節部份。

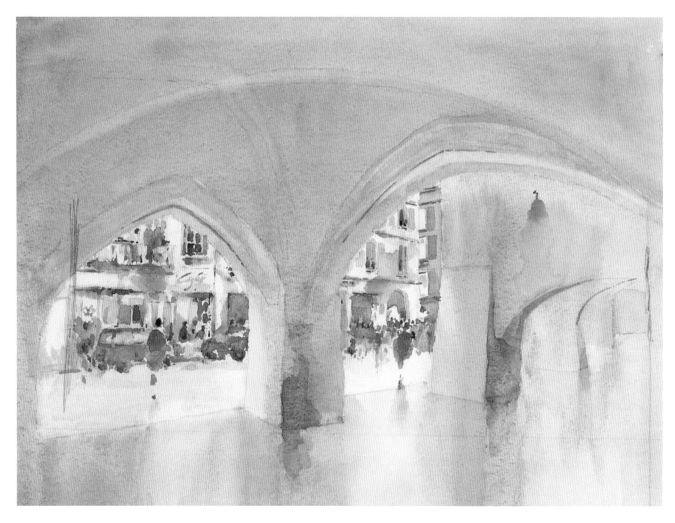

9 運用佩恩灰、群青和凡戴克棕色繼續把將拱門下方變暗，並將拱門下的石階石板上的陰影描繪出來。

10 為輪廓、車輛、商店前和建築物加上細節，並用畫筆或翿筆在重點上加強色彩與層次。

11 加上一些中國白，突顯畫中的小區域，如車窗和人。使用中國白時，最好將其和與其他顏色分開。

要記得中國白並非透明無色，它會影響混色，所以需與其他顏色分開，畫筆用過後要沖洗乾淨，並更換用過的水。

12 直接從顏料管中沾塗鎘紅，作為汽車後車燈的影像。小心不要在這種細節上過度琢磨──汽車不是畫中最重要的元素，你也不想使它成為焦點。

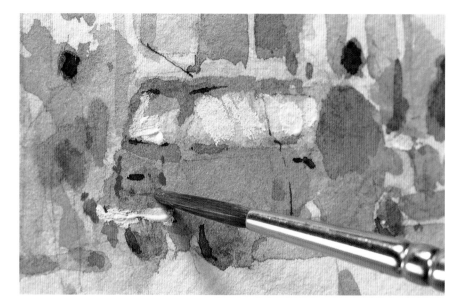

13 在畫筆上將印度黃與焦茶紅混合，塗濕牆壁來製造污漬和其他痕跡。這部份的情景是畫中最重要的因素，所以勿需增添過多細節，以免減弱牆面的強度。

14 以平筆沾清水，畫出一道強調拱形圓頂骨架的線條，並用紙巾輕拍除去溼氣。此時拱門看起來已開始具有立體感。

15 平筆沾清水，刷除牆上的顏料，接著用紙巾輕拍，製造石造建築的效果。

16 若有需要，用鉛筆畫出窗簾和電線，下筆不要太重，要避免影響前景牆面的拱壁。

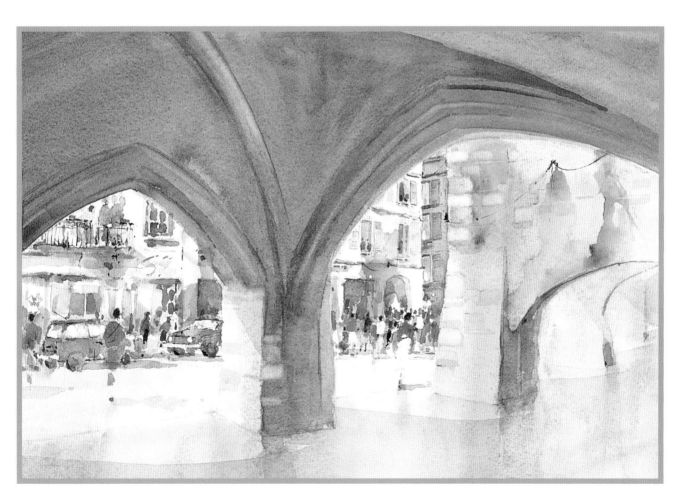

17 突顯出下列的重要區域：迷人的景色、輪廓與車輛及建築物細部圖。但最重要的因素是前景的牆壁。有時會因為特殊原因決定了作畫的景色，而在開始作畫時，又有其他的因素出現。總之，不用想太多，讓畫自然地完成。之後可以畫另一幅畫去突顯你心目中的第一印象。

7
描繪海景

為什麼海景會如此吸引水彩畫家？有些畫家甚至不畫其他主題。

透過風景畫，你有廣闊的視野，而城鎮風景畫，則有透視法和詳細與複雜的無限發展性。海景畫有一項不可或缺的成分，當然就是水。在海景這個主題之下，河川和港口，連同湖與水庫——亦即任何以水為主要成份的景觀，都可能包括在內。

海景已足以成為一個繪畫專題，而且許多團體和俱樂部都以此為主題。水彩尤其適合畫水，而我希望這裡能解釋一些關於此類畫作的問題。對於水彩涉及的任何領域，都要不吝於表現，如果對某一特定範圍感興趣，可以嘗試藉由研究其他水彩畫家的作品或是在素描本裏紀錄繪畫，進一步探索該主題。

必須仔細觀察研究水的多變的波動，因為有著洶湧海浪的狂野海域以及看似一面鏡子的平靜無波池塘，兩者之間有巨大的差別。利用畫出有反映倒影的止水來做為實驗的開始。

到你最喜愛的水景旁，然後花些時間研究靜止的或緩緩波動的水面的實際狀況。想像自己在工作室中畫著這景色，帶著水彩，但先不要有任何動作，直到你能確實地觀察出所發生的事情。倒影並非相同於鏡子的影像；水不是藍色的，而是一些灰色或褐色的色調，帶著驚人的亮紅和亮綠，以及偶爾出現的白色光彩。想像當一艘船攪亂這平靜的水面時，會發生什麼事情。

練習畫出這些動盪的水面。事實上，你可以收集到一整個系列的水面抽象畫。你會發現每一次都有所改變。

船隻——尤其是老舊的船隻——是美麗的物件，但卻不一定容易畫出。索具和船用設備是很棒的水彩主題，但是必須經過仔細的研究。若不按部就班，就別急著衝進這個水景世界。

洶湧的海域很難纏，必須仔細地研究才能決定要留下多少白紙面積，以及要如何使它看起來有不規則的顏色和海浪濺起的狂野。

使用攝影最有幫助，因為你能將水的波動拍成靜止的畫面，進而觀察水面的實際情形。畢竟水彩畫也是在捕捉靜止的瞬間。

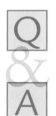

為什麼我畫的水景和倒影總是不能令人滿意？

如同天空，水是整體景觀的一部份，而不是用藍色「填滿」的獨立區域。在安排畫面時，不該將水的部分留到最後才完成，因為這會替自己製造難題。

1 水彩能從畫面上方和中間渲染到水域，如此陸地的倒影為一抹淡色所完成，並做為水面的的背景。

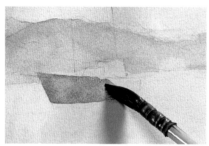

2 等背景的顏色變乾；專注於強調土地和船隻的部分。你會發現水面已經成為一個靜止的區域，而且顯得十分平靜。你接下來的動作將決定畫的整體感。重要的是不要失去這種寂靜感。

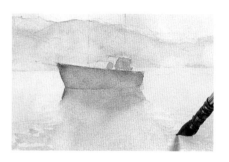

3 記住別過度修飾畫作。你可以繼續處理畫中的其餘部分，而不動到水域。如果你想畫出船隻或建築的倒影，那就趁著紙張仍濕的時候融入較暗的顏色；如果船隻是對比的顏色，記得要讓一些顏色渲染水域。經過練習，你將學會判定渲染的適當時機。

大師的叮嚀

這裏所提到的技巧多半都需要練習，而且必須了解濕中濕以及濕中乾畫法（見39-41頁）。在你快完成之前，做些實驗。設定一些小型的「窗口」，並將畫面完全塗濕，然後測試這裏所描述的技巧，但是要在上其他色之前，接受不同乾燥的時間。你很快就能學會到如何判斷上色的時機，以得到最佳效果。

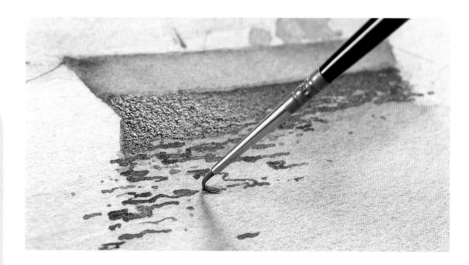

4 如果想要改變水面，混合現有的船隻表面較暗的顏色，重畫船身，並讓這個顏色在紙上往下延伸，隨著清水朝著畫的底端變稀薄。等它幾乎全乾；然後混合更深的顏色，並且用輕柔的手腕上色，然後輕輕畫上幾筆，同時反轉畫筆畫出波紋。如果畫面比例較小，也可以用翻筆。研究水面，並確認表面痕跡的大小隨著距離拉遠而縮小，直到完全消失。運用你已經用過的顏色在水中加入更多的波紋，確定水的騷動在前景較為明顯。

如何描繪浪花？

在你有完全的自信之前，選擇能讓你展現出浪花與靜態事物相襯的景觀。在此，觀察就是一切。海是什麼顏色？有可能不是藍色，而是灰色和綠色變化多端的色調。最深的顏色有多暗？天空正產生什麼變化？

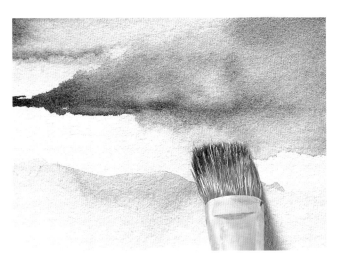

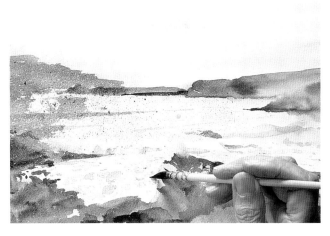

1 用遮蓋液和牙刷來製造海水浪花，確定你噴灑的效果很好，並等它乾。利用灰綠色渲染整個天空和海，確定海水的顏色比浪花暗。讓顏色融入，但是要避開預先計劃的白色區域。別讓任何水彩遇到白色區域，形成一條界線——除非是有岩石或是遠方山丘的地方。用一枝硬筆輕柔地往後塗抹擦拭，以軟化任何有必要的界線。

2 使紙張維持適當的潮濕，並填滿岩石或地表的區域，確定保留的白色部分有一點這種顏色（如同出現在天空中的一抹淡綠，見90-91頁）。取得色彩之間的恰當平衡是重要的，如此畫面才能有均勻的結構。

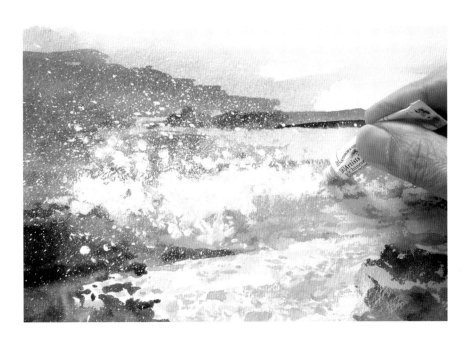

3 等畫面乾後，用手指擦掉遮蓋液。小心地塗上比較暗的、先前用過的混色，完成海浪較深色的部分。試著利用塗上中國白來顯示浪花，並且用畫美工刀或安全刀片，讓海浪頂端其他最亮的區域更明顯。注意到已完成的畫作巧妙地給人一種碎浪的印象，而且白色區域和較深的顏色兩者間的對比有助於產生此效果。

如何畫出船隻的複雜細節，例如桅柱、粗繩和牽索？

記得你看著一種像觀葉植物這類物件的全貌時，眼睛所接收的細節以及腦海中記憶暫存多寡的狀況嗎？面對複雜區域如索具和船用設備的整體觀察，也是相同的道理；你不用完全畫出所有的細節。

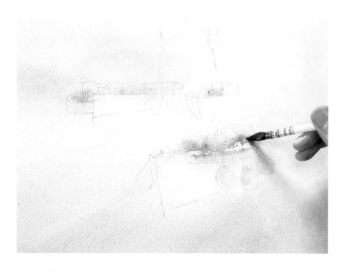

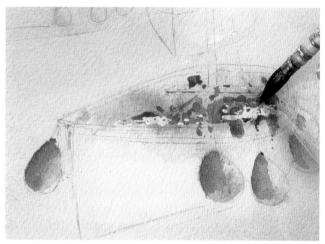

1 當你設定整體區域要上的顏色時，試著在有物體排列和深淺色的混合的地方做大量的色調變化，但是別太挑剔。重要的背景已經就緒了。確認整體的組合是沒有問題的，然後等它乾。輕輕抹上遮蓋液以強調船用設備，例如粗繩，金屬零件和類似的細節。

2 在複雜的範圍加上更多的點狀塗色，確定你畫的形狀能反映你所看到的景物，直到畫出沒有過度精細的一個有趣區域。你之後可以隨時回頭加入較暗的色調，讓光亮的地方爬過較暗的部分。顏色和細節都很重要，但是小心不要在現階段過度誇張。

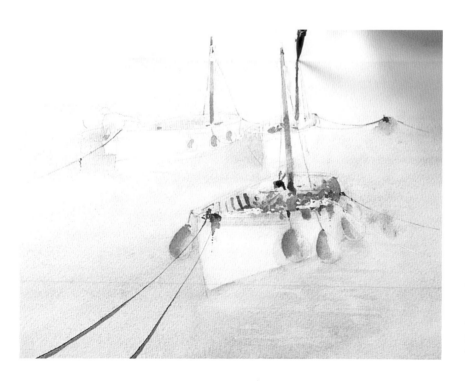

3 在水面加入最後的幾筆潤飾。用快速且有自信的單一筆劃從下往上畫出桅柱、粗繩和索具（見右頁的「大師的叮嚀」）。確認畫筆上有足夠的顏料可完成最後的筆觸。記住伸往觀眾的繩索有遠近之別（照遠近法畫），而且會顯得較粗。

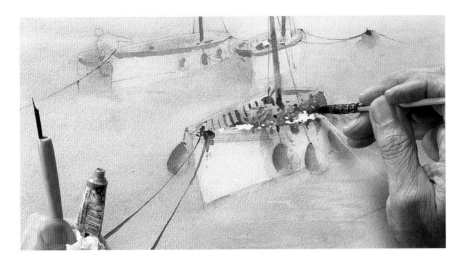

4 用手指除去遮蓋液，並且繼續回到複雜的區域，直接從顏料軟管沾取顏料，加上更深色的點和相對的亮色（也許加在救生衣上）。此階段要多加小心，因為任何因素都可能成為焦點，並改變整個畫面。

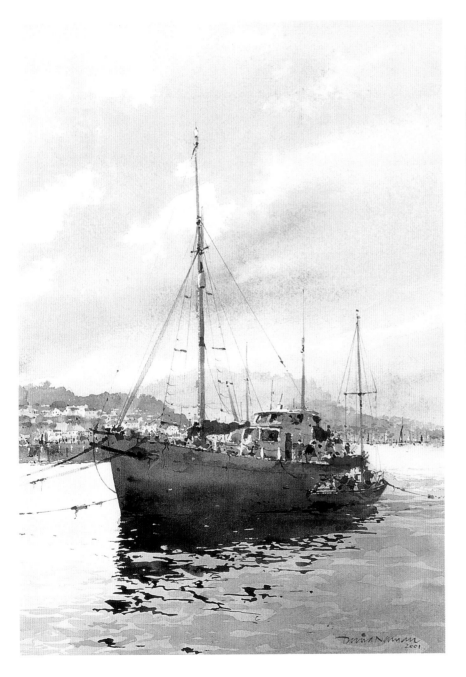

大師的叮嚀

這裡有個畫索具細線的有效方法。在一張卡片的一面塗上顏料，然後用卡片的邊緣蓋在水彩紙上，用卡片的邊緣印壓。有時第二次使用同一張卡片塗上相同的水彩，會比較成功，因為線條會斷裂，因而顯得較真實。

5 在這幅畫中，你可以看到船上的索具和物品似乎很複雜，但實際上卻只是一系列用圓形筆畫出來的色彩與痕跡。眼睛會接收整個畫面，並且填滿船隻的所有隙縫和其他線索，就好像它真的存在。

我想畫出具說服力的日落和地平線，是否有任何要訣？

首先要記住的是，當你注視著日落的時候，畫中所有的光都來自於遠方的一點，而且畫中的其他景物都像在陰影下，或是變得像浮雕似的。

要注意，通常只有前景的山丘或建築物，甚至是人物的頂端能捕捉到亮光。因此再次強調——觀察為首要法則。

1 用清水塗弄濕紙張，等它幾乎全乾。讓畫板大約傾斜10度，這樣顏料就會流向地平線。天空從使用天藍開始，接著向下發展，加入一些紫紅和群青。利用額外的群青來強調山丘。輕柔地用紙巾擦拭水彩，並在底端加一些紫紅色以製造雲層的狀態。

2 趁著紙張仍濕，利用印第安黃和鎘紅畫落日並等乾。注意顏色如何融入彼此的範圍內；這是水彩畫範圍內，在達到正確結果之前就需要練習的部分。你很快就可以學會何時運用這些顏色才能得到所要的效果。

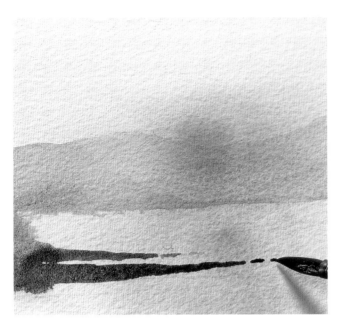

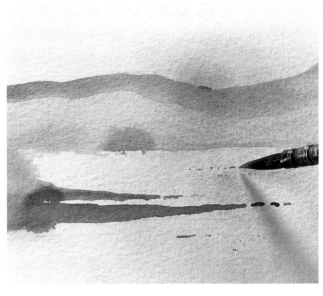

3 用佩恩灰的較暗混色修整山丘風景。以較深的顏色在
水中畫前景的樹叢和土地的淺灘,再次使用佩恩灰。

4 增強最遠方的山丘的暗度,並且在太陽和水波的部分
加入更多層次的鎘紅。使用一支軟筆在地平線處畫出
一些柔和的邊界,然後用加水稀釋過的佩恩灰畫上湖面的山
丘陰影。

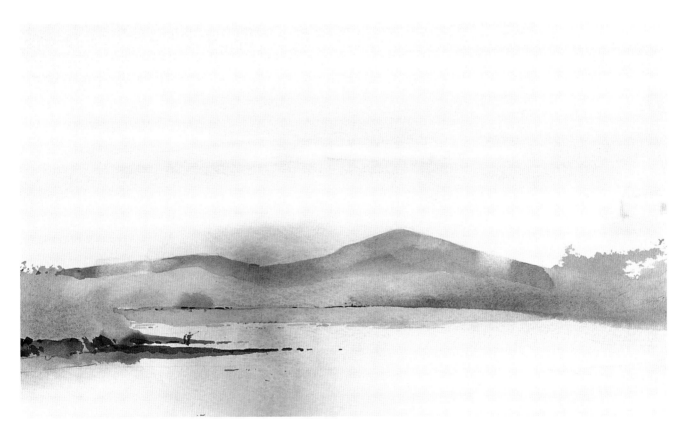

5 日落在此是清晰可見的,而且它在水中的倒影強調了
它的存在。這是一個相當溫柔和緩的日落。試著用一
些較暗的顏色,並實驗所有的暖色,或許還可以在雲層中加

一點粉紅色。注意在已經完成的畫裏,一切都集中在一起:
結構、顏色和對比。同時注意光線如何處理,才能表達出優
美日落且達到視覺衝擊的效果。

示範：河面船隻

一開始，先輕輕畫出船隻或港口景色的整體輪廓。不要畫出船上的每一條粗繩、鋼絲，或所有設備的每一個細節，只要輕輕描繪出各個區域並且設計畫面。

在一兩個區域和一兩條粗繩、鋼絲或桅柱的最亮處使用遮蓋液，但是不要做得太過火，否則最終成品看起來會缺乏立體感。

1 讓起初使用的顏料橫跨整個畫面，記住最終的影像是一個傍晚的景象，並且讓色彩融入水中。這裏所使用的色彩為生茶紅、鍋紅、永久紫紅和群青。

2 盡可能自由地以朝上的強勁筆勢畫出桅柱。畫出船首的斜桿和其他細節，如甲板上的裝備等。

3 畫上一些粗繩和錨，並開始在混色區加入更多色彩。隨著繪畫過程，繼續在這些區域加上小型色點。

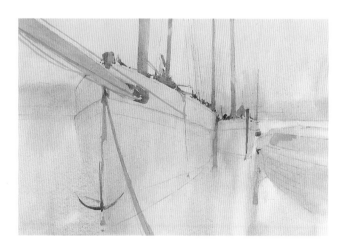

4 現在已經有了基本輪廓。顏色可以隨喜好儘可能地鮮亮或柔和。完全根據想表達的心情來做出決定。

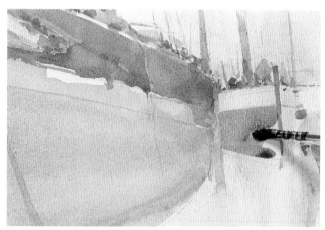

5 畫船身時，頂端的顏色要有明顯的差別。用強烈的綠色畫出中央的船隻。此對比使船隻更有衝擊力，並且在視覺上更具有吸引力。

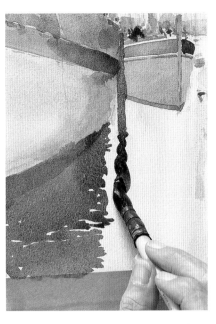

6 塗上船身的底部，讓混和的暗色形成水中的倒影，並除去船底與水面接觸的線條。

7 畫特別的迂迴曲線條以表示牽索下方的倒影，強調出牽索和船之間的光影（趁整理畫面的時候尋找這些影像）。

8 繼續用一支尖頭貂毛筆畫倒影，往回輕刷畫筆以製造波紋效果。注意倒影的形狀：它們不只是一連串的直線和點。

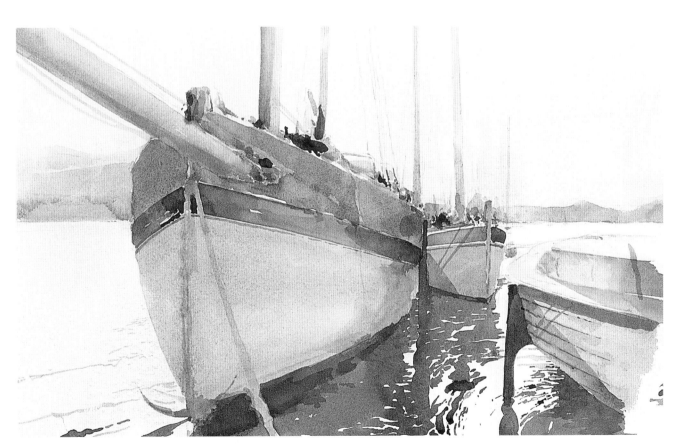

9 現在作品真的開始成形了，但是仍需要更多細節。比較上一個步驟和最終的影像，注意看額外的細節描繪所造成的差異，以及畫面如何逐漸變得栩栩如生。注意畫面構成的方式和船隻之間的對比。進一步描繪的細節有助於使畫面更完整。

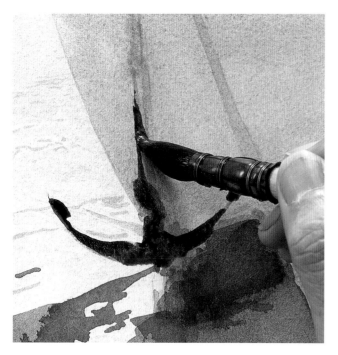

10 等顏料乾之後，再將整個水域塗上淡藍色。等這個顏色乾後；接著，用沾有生茶紅和佩恩灰的濃厚混色的畫筆，隨機塗汙粗繩和錨以表示碎屑與海草。

11 在較大型的船身上，用清水塗弄濕整個區域，並加上一點淡紅，讓它往下流──以代表銹斑；然後等乾。用生茶紅跟佩恩灰的混色，將畫筆「滾過」船身，製造水面造成的倒影。此時畫面已經顯得愈發真實了。

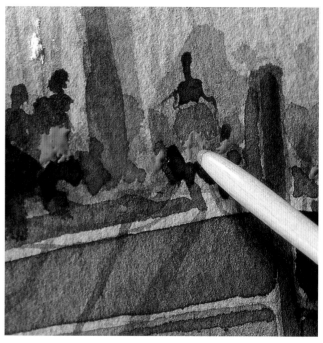

12 在一張卡片的邊緣塗上佩恩灰，並將它用於畫紙，做出索具線條和粗繩（見121頁「大師的叮嚀」）。注意可利用卡片邊緣印壓出較細的繩索，隨著卡片上顏料的乾涸，線條會變得更零碎。這是實用的效果，因為它讓索具有種細微動作的感覺。

13 直接從顏料軟管用沾上某種顏色（赭黃）塗佈，表示船上色彩豐富的物資，並且用畫筆的末端巧妙地畫出其他有趣的形狀。畫上更多的粗繩，使遠方的船隻和其他筆劃更加明顯，以增加趣味（可以用含有清水的平筆劃過已上好的色層，製造出繩索的線條）。

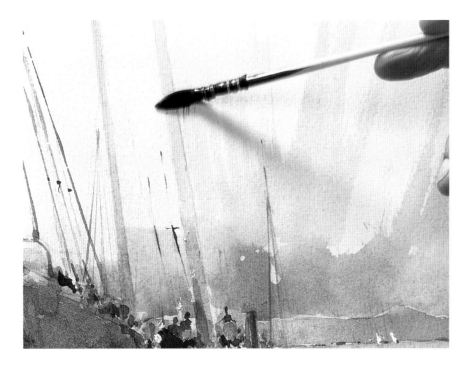

14 為粗繩、桅柱和其他的小細節做最後的潤飾。所有最後添加的筆劃會讓最終的成品看起來栩栩如生。或許是讓桅柱的一部份變暗，或者在船隻的小塊區域做一些很暗的痕跡……等等。

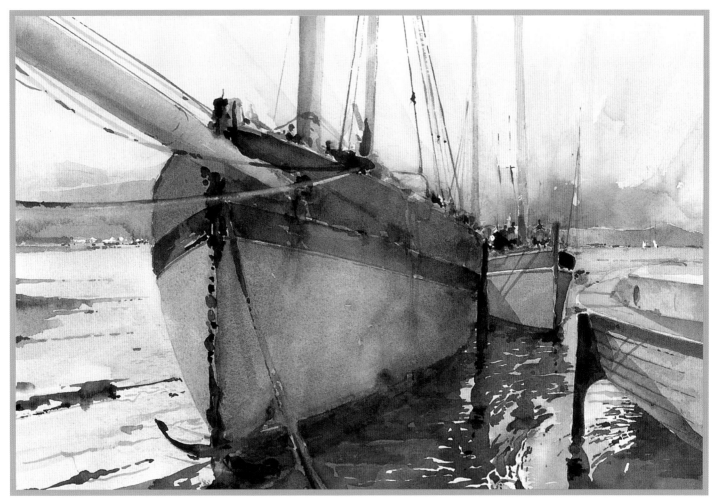

15 再次弄濕紙張表面，並在天空塗上茜素玫瑰紅以產生傍晚昏暗的效果，讓這個色彩落在水面和船隻上強調出倒影。注意瀰漫整個畫面的溫柔變化，及達到此效果的方式。船上的細節加強了整體的平衡和視覺一致性。

8
描畫人物與動物

傳統上，畫家可藉由描繪人類和動物來展現他們的技巧和技術。通常的作法是將繪畫主題安放在工作室中或擺成某種姿勢，並在理想的情況下，以充分的時間進行描繪：繪畫主題保持靜止，而且普遍來說，光線總是保持同一個方向。畫家可以花幾年的功夫將這技巧應用於該主題上。就某種程度上而言，這仍然算是真實的。然而，對此畫採用與風景畫或海景畫相同的方式，不要花太多的時間畫得過於精確。

人和動物的肖像可以是種挑戰，但仍須記住你於其他領域畫作中學會的技術。用你架構風景畫的相同方式來畫人像，或當你進行時，逐漸增加較暗的層次，以形成主題的整體形狀，並修改和變動色調。注意如何安排落在畫中圓形表面上的光線，並試著避開銳利的邊緣，除非它們可使人像顯出輪廓。

解剖學的圖畫是屬於藝術研究領域，並且可能是終生的工作，因此不要想像你正快速地生產一些可供辨識的人體習作或肖像。不要受主題的限制；讓顏料如你所想的，畫風景畫一般，畫上主題的表面。不要畫那些你覺得必須堅持不變的線條或色彩區塊。也不要試著畫出與模特兒完全相似的嘴巴眼睛或鼻子。只要塑造籠統的外型，讓觀眾的想像力去完成其餘的部分。

當在畫人物和動物時，你的畫筆必須飽含著水彩顏料，而且，不要陷入於挑剔細節的僵局，例如睫毛、頰骨的形狀，或每一根鬍鬚的線條。讓你用淡彩和明暗來暗示出這些特徵。

這類畫的最大危險是：花太久的時間，並且讓使你的繪畫及你對主題的態度顯得吃力。在水彩畫的領域，不用害怕去選擇獨特的主題，因為那些戴著眼鏡、有著不尋常特徵的人們，將如同具有美貌臉孔一樣，使人感興趣。另外被認為重要的元素是你的主題如何被突顯出來。背光──從物體後面來的光線，導致光暈出現（有時稱中心逆光）──是特別有效果的。不要迴避人類或動物的肖像－你可能發現這是最值得，有報酬的經驗。

成功描繪頭髮和毛皮的祕訣是什麼？

畫頭髮和毛皮的技術非常相似。第一，分析主題：這些頭髮或毛皮扮演的角色是什麼？它形成一個人頭的形狀或者一隻動物的身體嗎？還是它似乎有自己的生命？它的基礎顏色是什麼？還有它最淺與最暗的顏色是什麼？

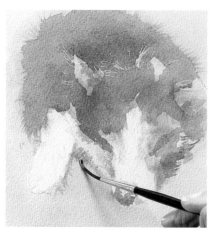

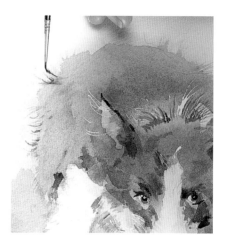

1 一開始，先在你想要強調的皮毛區域，以翻筆輕快的將遮蓋液塗開，像是耳朵週遭、眼睛，大多是身體上，以同樣的繪畫方式應用在身上。然後用濕中濕畫法：一旦將畫紙沾濕了，塗上頭髮或毛皮中最淡的顏色，就不要讓任何明確的邊線從背景中突顯出來。當這些色層幾乎乾後，採用略深一級的顏色，此時還是不讓任何明確的邊線形成；依照需要的次數重複這些步驟，直到完成正確的混合。等畫紙變乾。

2 以適當尺寸的畫筆（甚至是尖頭貂毛筆）描繪頭髮或毛皮的獨特痕跡，用輕柔的筆觸強調毛皮，如有需要的話，再次使邊界柔和，直到最後的頭髮或毛皮每一束邊界都清楚地被分辨出來。

3 用手指擦掉遮蓋液。用優良的畫筆甚至是翻筆來畫好頭髮。繼續在作畫期間回到這些區域，增加極小的痕跡，例如重點部份或特殊的斑點，以補助畫作未完成的部分。

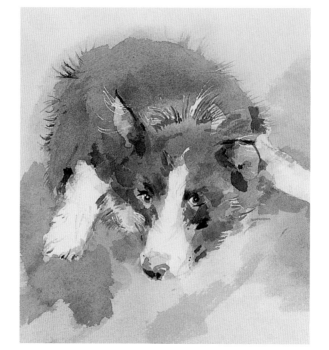

大師的叮嚀

頭髮或毛皮不應該被孤立於畫作之外。將它與其他元素一皮膚，眼睛等等建構在一起，以便整體形象能被視為整體，一起被描繪出來。

4 由於我們知道牠是一隻狗，所以你便能瞭解這裏只要表示一點毛皮就夠了！你可能會想加上更多毛髮的線條，但這是不必要的。

如何畫出皮膚真正的色調和陰影？

皮膚的色調是因人而異的，但是有一些基本規則適用於大部份的皮膚色調和陰影。最重要的是要注意研究皮膚實際的顏色，以及它如何被反光影響。

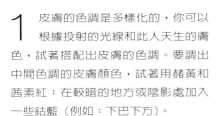

1 皮膚的色調是多樣化的，你可以根據投射的光線和此人天生的膚色，試著搭配出皮膚的色調。要調出中間色調的皮膚顏色，試著用赭黃和茜素紅：在較暗的地方或陰影處加入一些鈷藍（例如：下巴下方）。

2 試著用些鎘紅和生茶紅在高加索人的膚色上，但是小心不要過於拘泥於這些上色的建議。沒有不容變通的規則：盡情實驗如何混色，直到你能正確使用為止。細緻優雅地應用顏色並持續觀察模特兒。

3 將焦赭和鈷藍混合已用於較暗的膚色，在陰影區則增加佩恩灰和一點紫羅蘭色。不要忘記皮膚其它部位的顏色反射，它們將會影響你選擇的皮膚色調。在色調融合處以清水畫一些微弱線條，當顏料接近乾燥時，將比較暗的顏色引入水份正要乾掉的較淡色區。所形成的柔和邊界是以一種比較寫實的手法擴散顏色的。

大師的叮嚀

皮膚上的陰影應該只是皮膚亮色調中較暗的部位，並且能根據光線改變顏色和陰影。因此混合皮膚陰影的色調，只是將用過的顏色加深的問題。

D 示範：戴眼鏡的女人

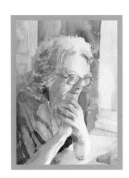

在開始畫這幅肖像前，會先作出一些重要的決定。首先，要畫的姿勢被侷限於頭部至肩膀之間、極狹小的背景和可能只有手及臉部的細節。然而有些巧思將有助於畫作：眼鏡和項鍊是有用的配件，使眼部不僅只有皮膚而已，更提供了「框架」成畫面的機會。它們也是關於模特兒的個人用品，有助於讓她能立即被辨認。此外也要注意光線的效果，將之安排在能增加畫作氣氛的位置。在本例中，光線從模特兒前面的窗戶進來，強化了沉思的姿勢。

1 完成初稿之後，將用自由而平順的手法把遮蓋液用於頭髮、項鍊和眼鏡部分。當遮蓋液乾後，沾濕整張畫的表面。

2 在紙仍溼（在此用赭黃和茜素紅）時，塗抹第一個皮膚色調，同時用鈷藍和鎘紅為上衣潤色，背景則用金黃色。

3 用淡淡的鎘紅塗在嘴唇、臉部的陰影處和手部，並將較目前的用色稍深一點的顏色混合，用於手部。

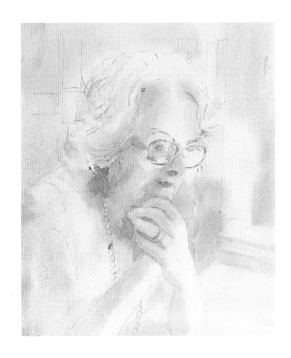

4 畫面現在已被安排
妥當，並用群青的
層次來強化背景。這幅
肖像畫正開始成形，現
在也需要進一步的顏
色、深度和細節。

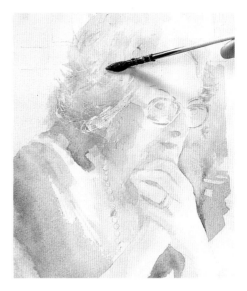

5 使用輕輕地將群青和金黃的混色畫在
頭髮上。

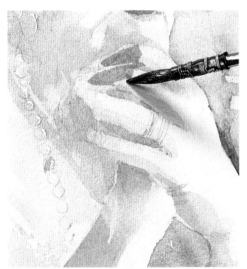

6 強化在手指、眼睛、髮線、眉毛和背
景中的陰影。使用比背景顏色更暗的
混色為陰影上色，要確定沒有畫出明顯的邊
緣。

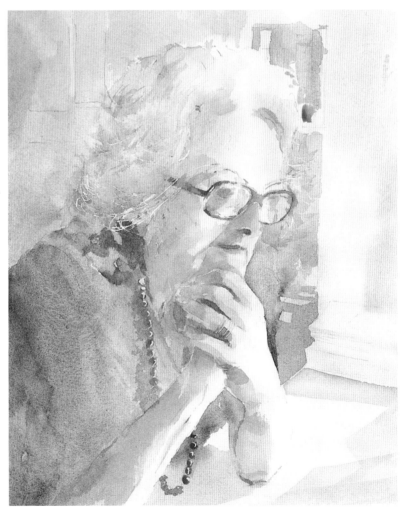

7 等顏色變乾。畫作現在更清晰了；項鍊和眼鏡已用焦赭和焦茶紅的混
合來上色，而藍色上衣則用群青來加深。

8 用手指除去遮蓋液,並加深頭髮最淡區域後方的背景,強調來自前方的光線。

9 使用任何一種在調色盤中混合的「頭髮」顏色,以增加頭髮的色彩變化。用畫筆增加幾縷白色。

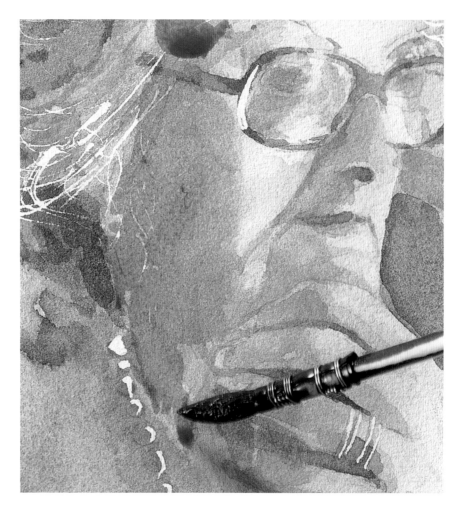

10 藉由塗上一個更較強烈的混合來加深陰影區域,並小心地把多餘的顏料從臉的邊緣移開,必要的話可於此使用紙巾。即使最後得用紙巾除去多餘的顏料,還是要保持畫筆飽含顏料。

11 加強上衣摺層的陰影。不要忘
記將畫作靠在牆上或是畫架
上，並且從固定的距離來觀察它，以
檢查整體的設計和繪製中的部分所帶
出的效果。

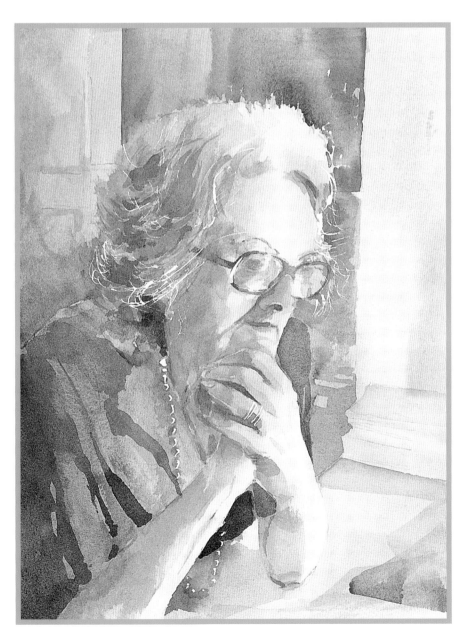

12 完成的畫作總會有可再改進
的地方，但是小心不要在不
太滿意的地方過度修正。發生這種現
象時，必須停下來，讓畫作保持原
狀。在這幅畫中，手和項鍊可以做些
改良，但是進一步的努力可能造成它
被過度描繪。

我能使用什麼方法在畫中做出斑駁或車痕的效果？

在市場上有許多產品能改變或強化水彩的效果：例如能形成顆粒狀的材料、混合材料、質地材料、阿拉伯膠和各種遮蓋液。然而，自製的抗水彩劑仍是有效的。當輕輕的使用自由又飄逸的手法時，蠟對畫出頭髮或毛皮的質地是非常有幫助的。海鹽可創造斑點的效果，當在繪製貝殼和不均勻的表面時——例如水壺，特別有效。然而，因繪畫很容易流於描摹、裝飾過度，所以特別要控制這樣的傾向。

鹽

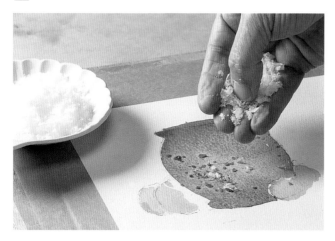

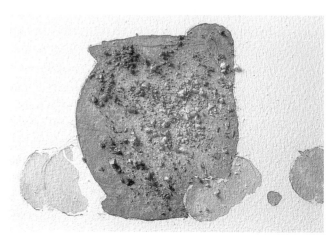

1 以水壺為主的畫作，需將表面結構作特殊的處理。在紙上很概略地畫出壺的顏色。當某部分變乾時，用手指抓一小把鹽，將海鹽灑遍需要特殊處理的表面。粗鹽覆蓋的面積大小是隨意的。

2 觀察鹽如何從表面吸收這些顏料。當鹽吸收表面下的顏料時，它將會改變顏色，並且你會開始看到畫面產生了點彩效果。

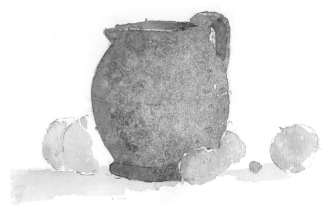

3 乾了之後，用手指輕輕擦拭以除去鹽粒。你可能會發現，其中有一些被黏在紙上，但是如果很小心，你就可以很快地擦去最後殘餘的鹽粒。

4 這是可以使用吹風機加速乾燥的過程。這一招有時能提升最後的效果，因此，它是值得嘗試的。你可以進一步地應用淡彩在這些需要特殊處理的表面上，而又不失去原來的效果。

1 對於這個有波浪紋的鐵皮屋速寫，把蠟燭的蠟塗在建築物前方的細線條上。然後再摩擦鐵皮屋的另一側。這些蠟將抵擋水彩的吸附作用。

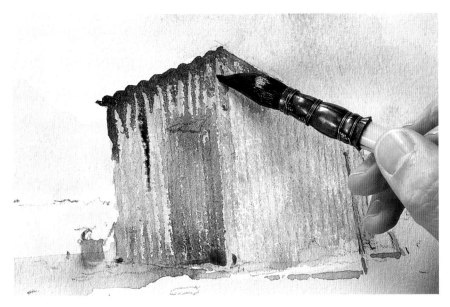

2 增加一個暗彩，並注意蠟對顏料產生排斥，讓它只在紙的凹陷中存在。滴一些淡紅色，印度紅，或焦茶紅當作鏽斑。當它這乾了時，你可以加更多蠟來保留已上色的層次。此時，可以塗繪更深的顏色在已上蠟的色層上。

3 注意正面看過去的屋簷波浪線條必須直（突起的一邊，這是用蠟燭的側邊形成的效果），這是一個用來完成不規則表面又快又有效的方式，尤其是在比較粗糙的紙上作用更佳。

示範：海灘上的螃蟹

在這幅畫中，各種不同的技術用來精確描繪螃蟹。遮蓋液用來強調較輕的區域，而海鹽則灑在整個殼上以得到斑點效果。實驗新技巧時，總是無法預測最後的結果，因此，你可以先在其他的紙張上作實驗，直到能掌握成效為止。只畫貝殼或蟹背或一隻蟹腳，以強調它的質地，並將讓整張畫製作的更抽象，這也將會是很有趣的。

1 當鉛筆描圖完成時，使用翻筆或舊的畫筆沾遮蓋液畫出反光處。一用完畫筆就立刻清洗，否則它會被遮蓋液毀壞。乾了之後，用清水全面塗上畫紙，然後使它乾到微濕的地步。

2 隨意畫上生茶紅，用些焦茶紅，苯胺紅、群青色在蟹殼的部分自然形成斑點，然後讓它部分變乾。在下個步驟之前，這些顏色將會融合，形成背景顏色。

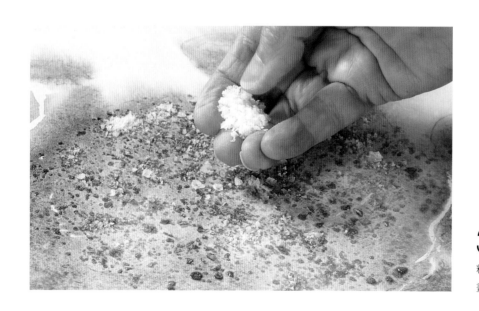

3 平放畫紙：當紙仍潮溼時，灑上海鹽，用手指捏碎一些以改變顆粒的形狀。讓鹽能在蟹腿上移動。讓畫自然地風乾，或用吹風機吹乾。

4　顏料被小顆的鹽粒吸收，隨機創造出光線和暗的色調。在進入下個階段之前，先等畫紙乾燥。

5　將鹽刷開，以展現蟹殼上的污點效果。這是另一個運用水彩的例子，但結果卻總是無法預測的。

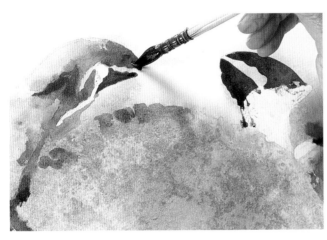

6　現在用顏料「重畫」螃蟹，用較暗和較厚的顏色來畫蟹螯、蟹腳和蟹殼的邊緣。

7　在蟹殼的左後方增加陰影。這將有助確定光線的來源。

8　小心地剝落乾掉的遮蓋液，留心不要損害紙張表面。現在畫紙的原始白色將會表現出來。

9　現在，水彩畫的色層和白紙間的對比非常明顯。由於使用硬畫筆和清水擦洗過，使兩者間的差異模糊，當需要的時候，用紙巾將多餘的顏色擦掉。

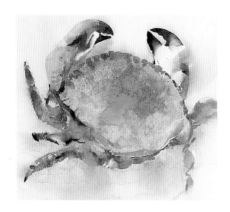

10 用佩恩灰和群青的混色，和一點苯胺紅來增加螃蟹底部的陰影，畫出陰影使螃蟹更有實體感與立體感。

11 再一次以較強烈的色彩強化畫面，並增加多蟹殼形狀的描繪。現階段從遠處審視畫作是必要的，因為顏色可能會顯得過度融合，使接合處難以區別。

12 用紙巾擦去多餘的顏料，以強調畫作左上方的背景陰影。用鉛筆畫出蟹腿上的絨毛。

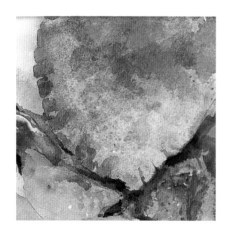

13 看到抽象圖形如何在從這幅畫作中被創造，是很有趣的。試驗看看，拿張硬紙板畫框框住這幅畫的不同的區域，以擷取抽象畫的畫面安排。（20-21頁安排畫面的細節）

14 用二張薄的黑色卡片改變角度，以區隔出一個可能產生新畫作的有趣區域。你可以在任何你已完成的畫作嘗試這種方法，它對繪畫最有效果的地方在於——能突顯有吸引力和不尋常的區塊。但是，主題可能不易辨識。

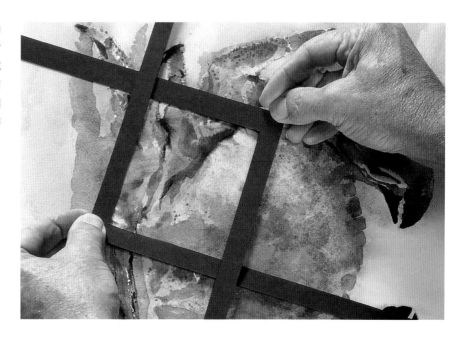

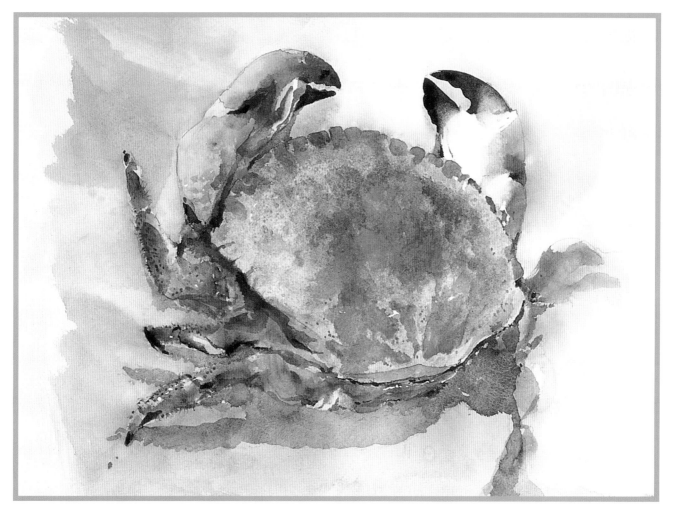

15 這是一幅具有挑戰性的畫作，而且它需要用自由和自發性的手法去處理，並且在大部份的時間中盡量保持濕潤。為了要繼續畫，需要控制這些濕畫技巧。雖然當採用這技巧時，結果總是無法預測，但是最後的成敗取決於濕中濕的技巧是否純熟。

結語

在讀過這一本書，並試過其中一些的答案和示範後，你將看到許多主題都可以歸入這五個主要的區域：步驟、觀察法、應用、態度和實驗。

當在畫草圖或畫圖鉛筆畫時，需要一特定程度的天份資質，此外，你也應該經常練習畫圖技巧。繪畫中有個有趣的衍伸現象是：遇見其他具有能分享相同興趣的人。為了遇見其他畫家且能交換想法和技巧，可以參加繪畫和素描課程。

雖然水彩表面上可能看似簡單，但你現在應對它複雜的地方感到更為熟悉。因為水彩畫是更直接而自發的，而且你不能像使用油畫或蠟筆畫一樣，輕易地改變已經畫好的部分，所以早作計劃是有必要的。油畫畫家繼續往下畫的時候，他可以用比較淡的色調畫在一個深色區塊域上，當他們想更進一步繪畫時，就可以繼續。然而，水彩的明暗區域、繪畫的品質等等，都必須在開始作畫之前決定，因此所有創造過程在一開始都會出現在腦海中。

將作品平放在一個抽屜中，並且時常拿來和你最近所學和所創作的畫相較。作品是否接近你想得到的結果？還是有待改進？本書的目標在於激發靈感和協助你繪畫。它是可以信賴的忠告和小秘訣，可以幫助你完成具吸引力且精彩的水彩畫。而你的繪畫技巧將突飛猛進，進入新的階段，你的作品也將會更具有價值。

圖片提供

25頁下圖	John Newberry
41頁下圖	Ronald Jesty
61頁下圖	Arthur Maderson
77頁	Lucy Willis
81頁	Moira Clinch
83頁上圖	Thomas Girtin
83頁下圖	David Bellamy
91頁	Moira Clinch
99頁上圖	Milton Avery
99頁下圖	Margaret M Martin

其餘畫作：本書作者　DAVID NORMAN

國家圖書館出版預行編目資料

繪畫大師Q&A·水彩篇 / David Norman著：羅
 若蘋譯 . -- 初版 . -- 〔臺北縣〕永和市：視傳
 文化，2005〔民94〕
 面： 公分
 含索引
 譯自：Artists' Questions Answered
 Watercolor
 ISBN 986-7652-30-4（精裝）

 1. 水彩畫－技法－問題集

948.4 93017426

繪畫大師Q&A—水彩篇
Artists' Questions Answered
Watercolor

著作人：DAVID NORMAN
校　審：顧何忠
翻　譯：羅若蘋
社長·企劃總監：曾大福
發行人：顏義勇
總編輯：陳寬祐
中文編輯：林雅倫
版面構成：陳聆智
封面構成：鄭貴恆
出版者：視傳文化事業有限公司
　　　　永和市永平路12巷3號1樓
　　　　電話：(02)29246861(代表號)
　　　　傳真：(02)29219671
郵政劃撥：17919163視傳文化事業有限公司
經銷商：北星圖書事業股份有限公司
　　　　永和市中正路458號B1
　　　　電話：(02)29229000(代表號)
　　　　傳真：(02)29229041
印刷：香港 Midas Printing International Ltd

每冊新台幣：560元

行政院新聞局局版臺業字第6068號
中文版權合法取得·未經同意不得翻印
◎本書如有裝訂錯誤破損缺頁請寄回退換◎

ISBN 986-7652-30-4
2005年2月1日　初版一刷

A QUINTET BOOK

This book was designed and produced by
Quintet Publishing Limited
6 Blundell Street
London N7 9BH

Q&A

Senior Project Editor: Corinne Masciocchi
Editor: Anna Bennett
Designer: Ian Hunt
Photographer: John Melville
Creative Director: Richard Dewing
Publisher: Oliver Salzmann

Manufactured in Singapore by Universal Graphics Pte Ltd
Printed in China by Midas Printing International Limited